要成為
攝影師

你得從走路
走得很慢
開始

張雍
文字、攝影

To Become
a Photographer,
One Must First Learn
to Wander.

Text, Photo
by Simon Chang

Poetry is just the evidence of life.
If your life is burning well,
poetry is just the ash.

—— Leonard Cohen

詩是生活的證據，
如果你的生命正以最精彩的方式燃燒，
那麼詩便是燃燒後的灰燼。

—— 李歐納‧柯恩

要成為
攝影師
你得從走路
走得很慢
開始

目次

要成為
攝影師

你得從走路
走得很慢
開始

斯洛維尼亞
Slovenia

盧比安娜
Ljubljana

九月三十日
2013

我今年三十五歲，十年前搬到歐洲，曾經有長達十五年的時間，只是一個號碼，沒有名字……

小學規模不大，每次暑假結束開學當天的重新分班是重要的日子，學生們收到通知，帶著空白的聯絡簿與新領到作業本在新的教室，通常依照身高由新的級任導師決定位子，座位確定後收到一個新的座號，日後這個常見到的號碼，會在黑板上提醒你值日生的輪值，體育課的分組考試，拿到考卷後首先也要填上這組數字，小小年紀，我沒有名字。繡完學號，國中新生訓練第一天收到另一個座號，還記得當時好期待能坐到靠窗的位置，日後每次發考卷時，從老師在講台上喊到自己座號時的語氣和方式，拿到考卷前你已經猜到自己考了幾分。高中的教務主任為了鼓勵同儕之間良性的競爭，模擬考完立刻將成績公佈在校門口最醒目的位置，但要在密密麻麻的學號之間找到自己的分數與名次總是辛苦的嘗試。稍後成功嶺的集訓，報到當天在營區操場被剃光了頭髮，領到一本新訓日記那感覺像是落髮後重新歸零的獎勵；還來不及反應方才領到的名條上不是自己的名字，班長敏捷地在我左胸前口袋上緣用粉筆標記了三個斗大的數字並拍照留存，當天晚上輔導長讓我們在莒光教室寫報平安的家書，但大部分時間我們都在信紙背面默寫兵籍號碼與軍歌歌詞，國旗在飛揚聲威豪壯，我們在成功嶺上，沒有頭髮也沒有名字……

超過十五年的時間，在自己三十五歲的生命裡，那些號碼是關於自己存在的代名詞。沒有名字，相形之下讓本人顯得更像是那號碼的替身。號碼沒有表情，無關想像力，號碼只有順

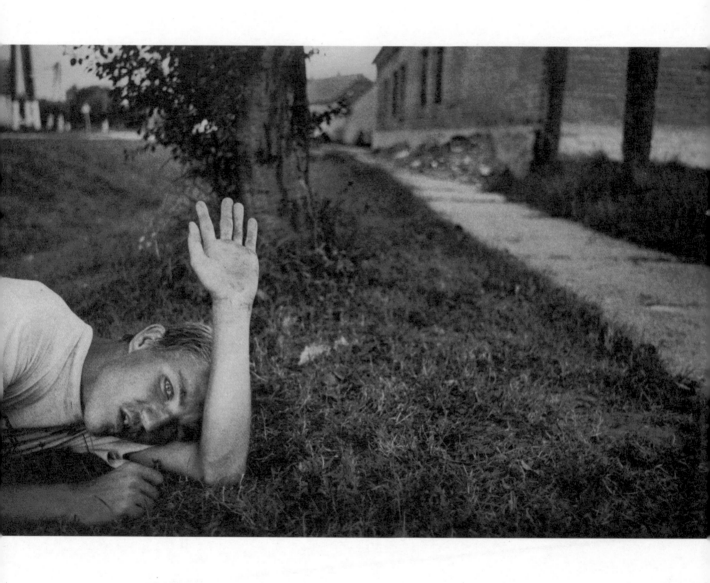

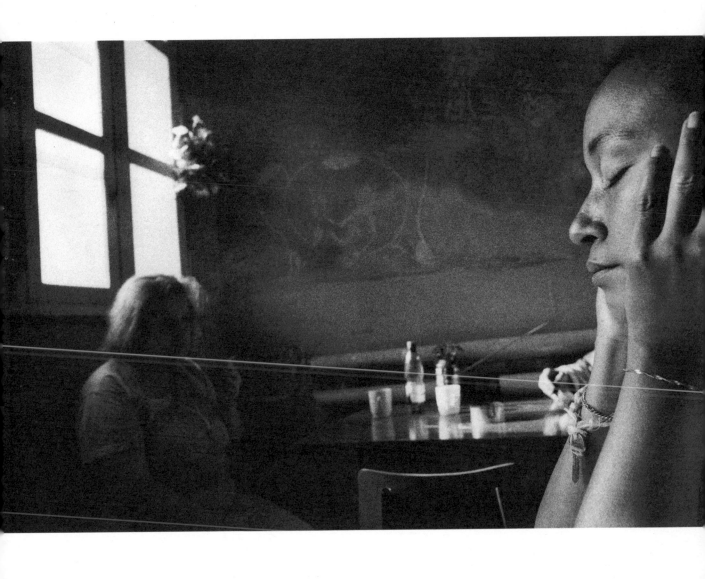

序，讓組織方便管理。無論在學校或者軍隊裡，聽見自己的號碼時，要馬上舉手答「有！」，並趕緊走到講台前，小跑步到隊伍最前面……好不容易出了社會，開始工作之後收到許多名片，表面上風光地看似終於擺脫了那些座號的幽靈，立刻取而代之的卻是頭銜的戳記，一張張小卡片標示著組織裡五花八門的職務劃分，人們也約定好，頭銜要擺在名字之前，千萬別將真實的身分也寫在卡片上面。

座號與頭銜之間是那一眨眼一去不復返的歲月，直到看見結婚證書上面自己的名字，頓時間許多人才驚覺那名字的主人與自己的關係其實非常陌生。

2003 年搬來歐洲，課堂上的初次自我介紹，發現歐洲同學幾乎沒有人聽過雍正王朝的歷史，或者「雍雅」這一類中文成語的典故我也無從解釋，但最讓自己驚訝的是：這裡的新朋友認識我的方式竟然是透過我影像裡所記錄的那些故事。歐洲人相信，攝影上的表達，是一個人看待眼前世界最自由、也最直接的方式，這確實也暗示了視野另一種可能的層次。

穿了將近十五年的制服，有時聽見歐洲街頭教堂的鐘聲，不時會有個很遙遠的聲音提醒自己──「鐘聲結束前要趕快進教室！」，而當年週會教官在司令台上的指示，至今感覺仍像是童謠裡朗朗上口的歌詞：白襪上不能有任何花紋，制服褲子的口袋不准出現訂製的摺痕等等，當時沒有人鼓勵我，讓我相信去認識自己是理所當然而且是那個年紀必須要親身經歷的一段旅程。

二十五歲搬來歐洲並試著用影像來說故事，自由發揮而且不計分的作文是全然新鮮的嘗試，

那年冬天布拉格下著大雪，一個人走在街頭我盯著那張充滿各種可能性的作文紙發愣……過了二十五歲才來料理「我是誰？」這樣的大哉問，想像力明顯遲鈍，當時正在拍攝捷克鄉下的獵人，那群獵人在雪地裡追蹤獵物腳印時那專注的眼神頓時間替自己的迷惑開了一扇全新的大門；我也學著調整呼吸，屏氣凝神透過影像逐格的收集與審視，努力推敲著過去那段只有號碼沒有名字的往事究竟醞釀著怎樣的人生。

　　就這樣，我帶著相機走進別人的故事，這反而讓我有機會，彷彿有生以來第一次，如此近距離地看見自己心中那片赤裸裸的景緻……然而攝影不比繪畫，畫不好可以重新再畫一次，那些沒有拍到的影像，得期待下一次的嘗試。這是攝影長時間關注眼前現實的堅持，也恰巧呼應著我的追問，每一次按下快門，都強烈地感受到正逐漸靠近某個關於「人」的本質，你目睹那些勇氣、喜悅、脆弱，或者思念逐漸在底片上分別由大小不一、反差不等的粒子所組成……夢境裡經常遇見那個胸前還繡著學號的小男生，總是帶著他那羨慕與靦腆的眼神，獨自坐在教室裡靠窗的位子，熟練地依據編號重新替我排列好每張底片的順序與位置，並重複哼唱著我忘記曾在哪兒聽過的那段歌詞：「要珍惜在這個世界上，腳底下那一小塊屬於你的位置，更重要的是，你不是一個號碼，告訴他們其實你也有名字……」

　　《要成為攝影師　你得從走路走得很慢開始》是 2003 至 2013 年，人在歐洲第一個十年的嘗試，這些影像故事珍藏了自己三分之一的人生，相紙上的文字則是一個曾經只有號碼、沒有名字的人透過攝影發現新大陸時的心聲。

其實只是一段故事的開始。好奇心不允許自己在座號與頭銜之間那虛無的黑洞裡迷失，衷心感激每一張臉、每一個眼神試圖與我分享的祕密，他們都是這趟大旅行裡的家人，每每按下快門的同時，他們讓我再次確信這就是自己願意用一輩子去追問的故事。你於是開始理解，攝影是一種骨氣，因為實在不甘心自己只是一組沒有表情的數字；攝影更是一種生活方式，每一次真實的看見，只會讓腳步更扎實，讓你迫不及待計劃去拜訪這個星球上更多的故事。

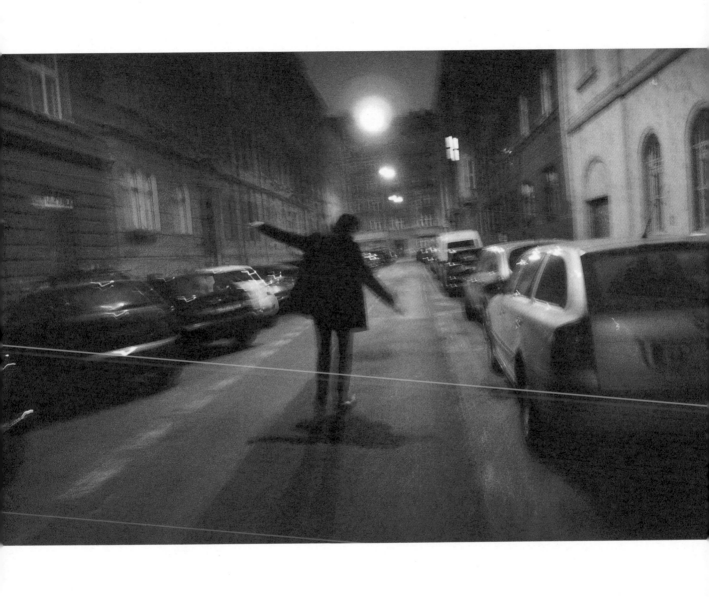

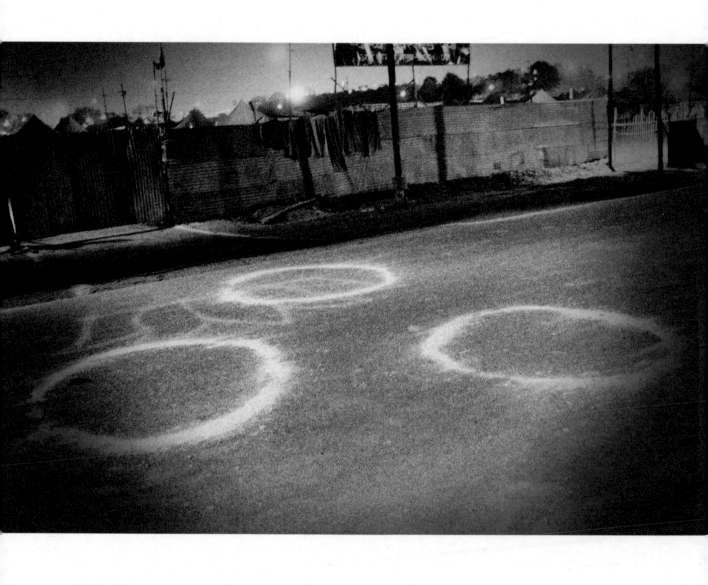

自己只是喜歡用相機記錄故事的人。

我相信相機是種神奇的偵察工具，我們拍攝那些已知或者不熟悉的風景和表情。當你將鏡頭聚焦在某個人身上時，你是在問問題，按下快門後的證據有時可能是答案的雛形；無論你是否相信，手裡的相機經常替我們看見了自己眼睛在那個片刻沒能留意到的蛛絲馬跡……

捷克
Czech

布拉格
Prague

018
／
019

一月十四日
2010

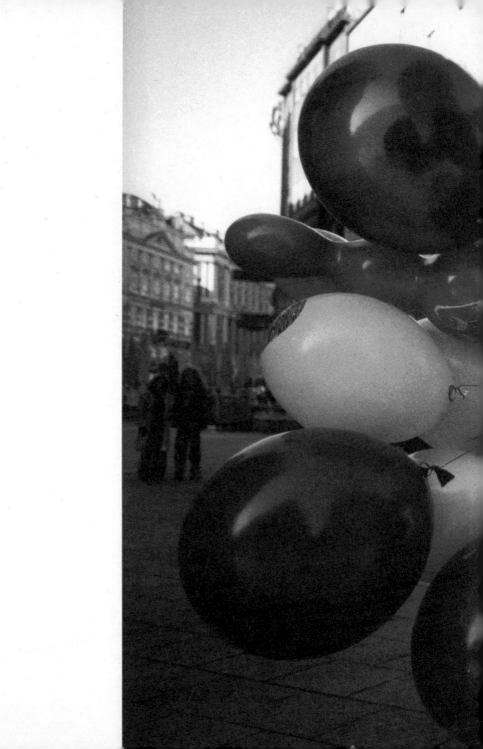

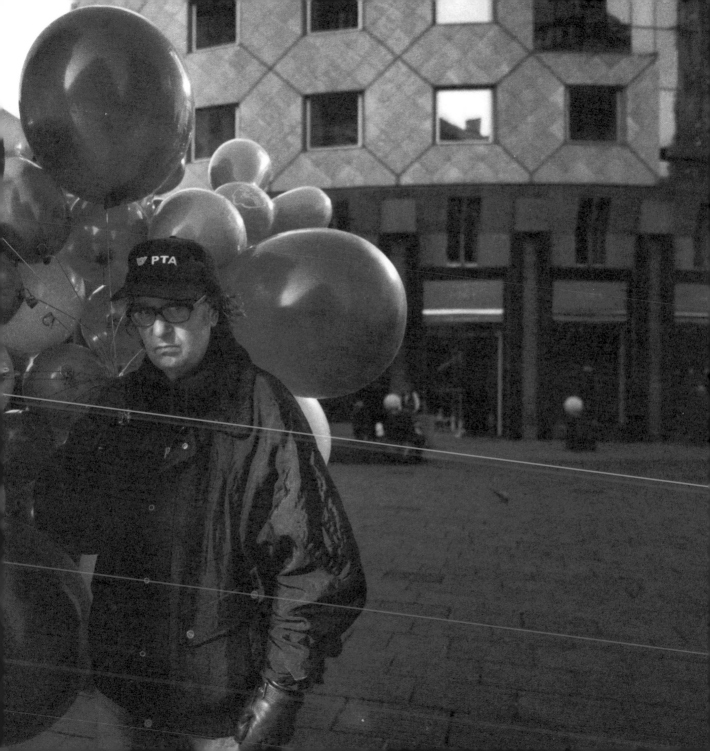

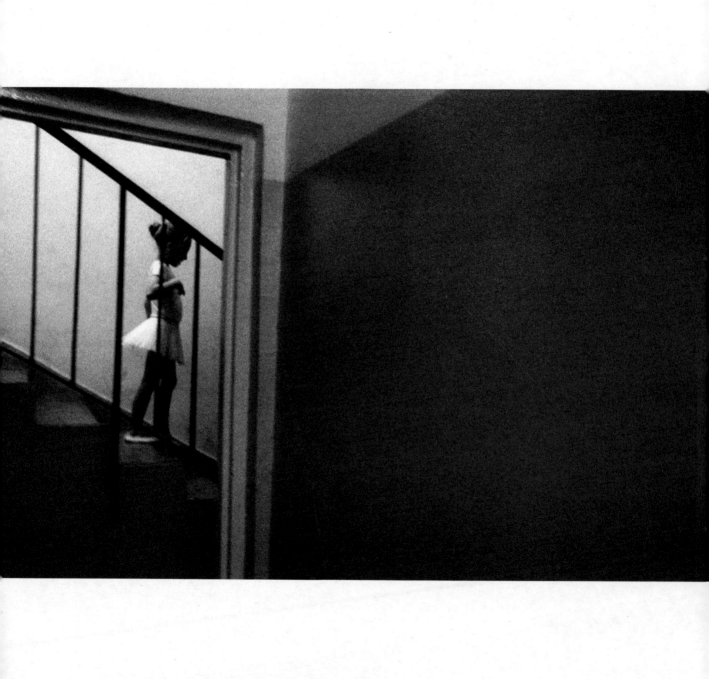

捷克
Czech

布拉格
Prague

我喜歡拍攝人們在不同環境裡的反應。

永遠記得在布拉格的第一堂人體素描課，老師經過我身邊，用訝異地口吻問道：「你再仔細看看，我們手臂的線條真有那麼平直嗎？」日後每次拍照時，素描老師的提醒也經常迴盪在耳際問我：「人的情緒反應，果真如同我們所想像的那樣單一嗎？」

拍人的故事，好比那些從事研究的科學家們在實驗室，當你將某個主題在顯微鏡下放大檢視，怎能期待那個正被你研究的主題，表現得像是平日沒有被研究時那般自在或者原始？

腳步得安靜的像貓咪一樣，要像芭蕾舞者那樣輕巧地去感受每個音符在故事裡的位置，用腳尖踩著靈活的步伐，然後，喀擦，快門聲響……

我總是享受這樣帶著相機的芭蕾舞練習。

二月二日
2010

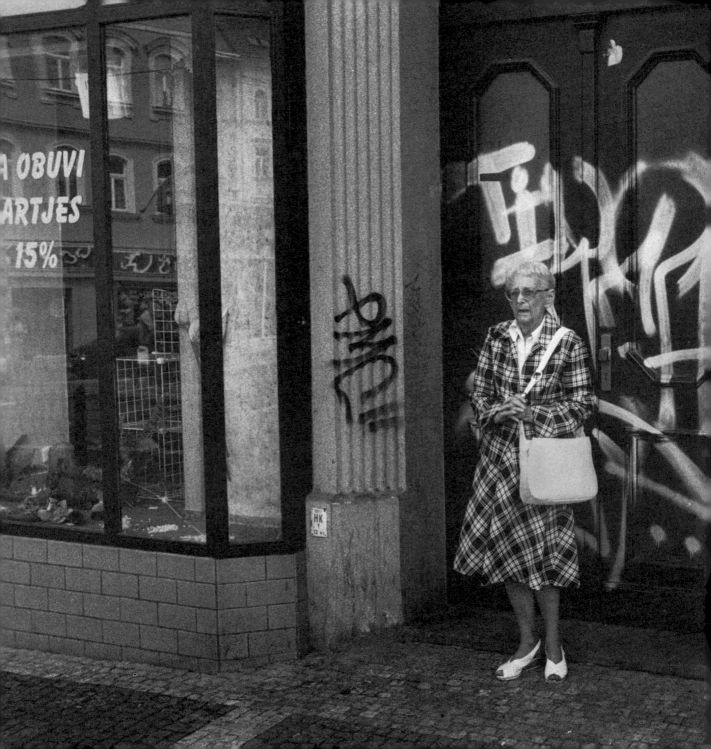

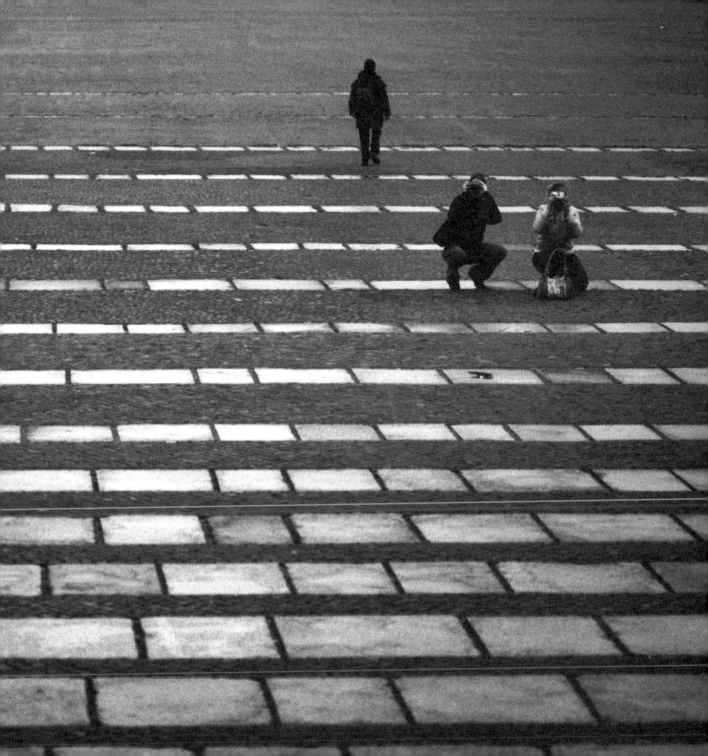

　　記得這是 2003 年夏天剛搬到歐洲之後所拍攝的第一組照片。瑞典首都斯德哥爾摩的街頭，戀人在長椅上相擁而泣；或許他們並非情侶，可能他們曾經關係緊密，又或者在按下快門之後，他們即將成為情侶……

　　攝影畫框外，現實世界三度空間裡的劇情總是複雜卻也縝密，像是英國插畫家馬丁・韓福特（Martin Handford）的經典作品《威利在哪裡？》（*Where's Willy?*），讀者的眼睛首先要有耐心，而前提是必須真心相信那個「威利」正藏身於眼前的人海裡。然而透過相機來尋找「威利」似乎讓挑戰變得容易，攝影就是有種能讓眼前世界頓時間顯得單純的魔力。市中心喧鬧的街頭，行人們單調的步伐顯得焦急，相形之下一對情侶像極了舞台中央那已經換場，上一場戲忘記帶走的大道具。

　　可能是因為心急的步伐與好奇的眼睛彼此隔著遙遠的距離，頻率無法連繫，路人們專注於扮演好路人的角色，只是路過，沒有人有空將劇情看個仔細。有那麼一秒鐘，我好像瞥見戴著圓框眼鏡的威利，就坐在情侶後方的長凳上，手裡一包面紙，想替他們將憂傷抹去。

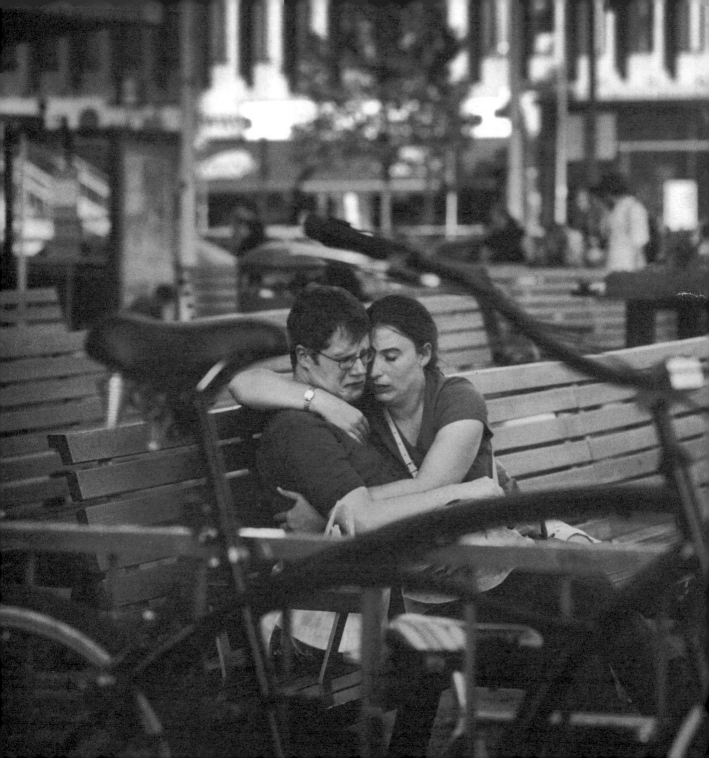

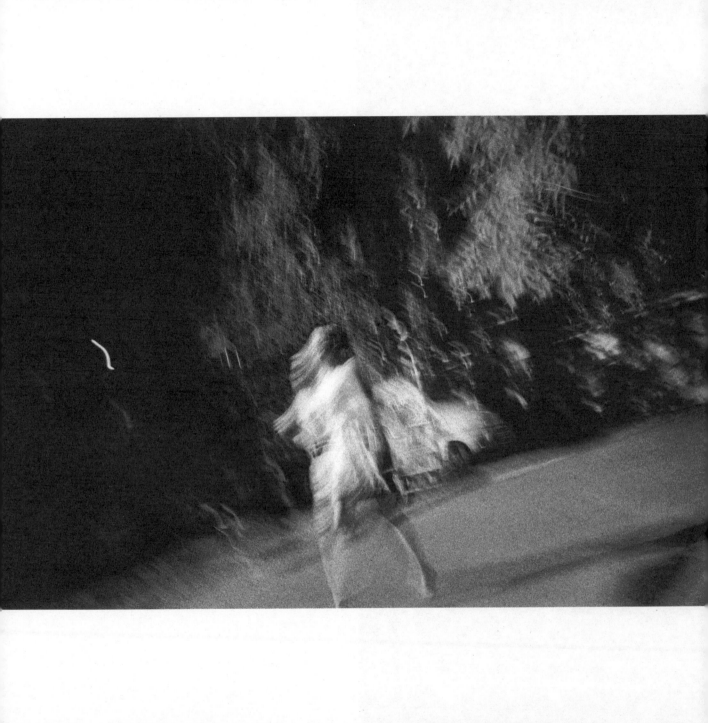

捷克
Czech

布拉格
Prague

三月二十五日
2010

　　有人說拍照像是在底片上作畫。攝影師用的顏料是情感的抽象與多元，有時企圖透過光影對比來呈現真實與夢境那戲劇性的差別，也可能透過最不經意的動態，捕捉速度的曲線，如同畫家們那隨性的筆觸所至，攝影也企圖賦予那時間的流逝某種具體的景致。

　　情感會被敏銳的感性所辨識，反差是日常生活裡在空氣中隨處漂浮的粒子，但人們的眼睛就是無法像相機那樣，捕捉到速度被快門凝結時那種既炫目又低調的靜止。

　　這是攝影讓人著迷的暗示──按下快門是讓地球自轉暫時停止的同義詞。那帶有某種儀式性，會讓人不自覺倒吸一口氣的同時，我們按下遙控器上暫停鍵的 pause；眼前那個原先顯得紛擾且時常讓人感到暈眩的現實，有著過多的激情，太多需要反覆咀嚼的故事線，就在那個當下，都靜悄悄地在底片的感光乳劑上慢慢沈澱，等著被轉換成某段故事的情節，在那些挑剔的眼睛前，等待著被理解，或者重新發現。

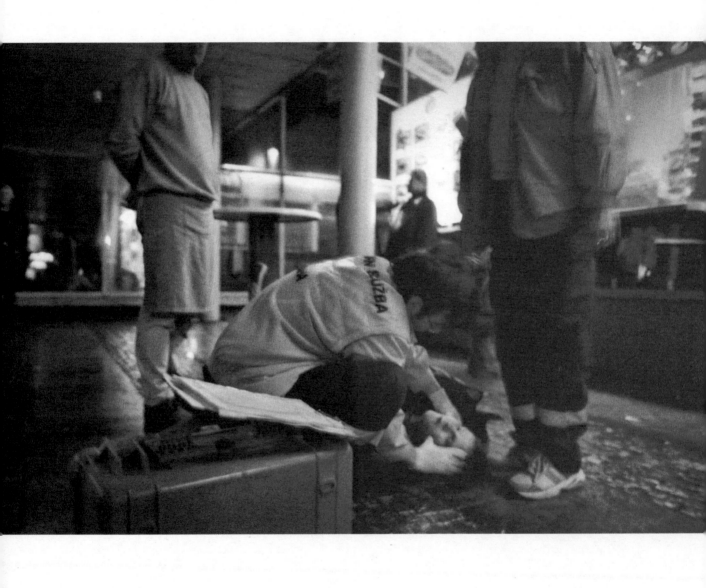

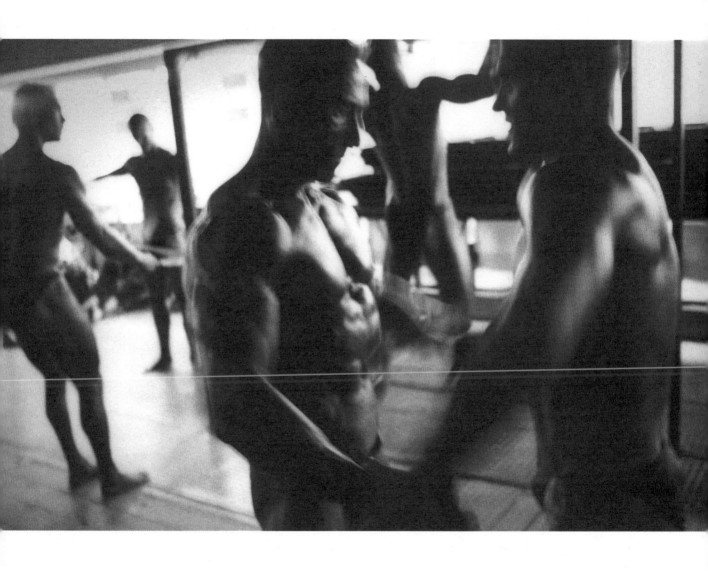

　　搭乘火車是自己最喜歡的旅行方式。一張車票，一本書，手裡的相機，與渴望閱讀的眼睛，車窗看出去就像是戲院裡大銀幕上電影的放映。

　　起身關上車窗，亨利‧米勒（Henry Miller）在小說這頁正寫到「one's destination is never a place, but rather a new way of looking at things」。的確，車票上必須清楚標明目的地的規定，似乎只是為了方便售票員計算票價的任務所設計。

　　經常，車窗上的電影銀幕在通過隧道時，會突然變成一面鏡子，原本你正透過那扇方格子瀏覽異國場景裡那些陌生的故事，頓時間隧道裡這面黑鴉鴉的鏡子，是赤裸的你，以及臉上那想家的眼神，你看見自己雙手藏在大衣口袋裡，緊握著某種被稱為決心的成分與車掌才蓋過章的票根……火車鳴笛，嗚嗚一聲暗示觀眾們不要離開自己的位置，旅程繼續，歐陸大草原的寂靜讓故事的可能性向四面八方延伸。

　　火車車窗就是那樣神祕的場域。車廂裡有返鄉探親的年輕學生，也有帶著全部家當的吉普賽人，彷彿經過多次排練那樣熟練，旅途中乘客們那若有所思的眼神，手牽著手穿透車窗上的塗鴉與刮痕，越過正慢慢加速然後消失的牛群與紅綠燈，緊盯著無限遠的某一點，鑰匙孔一般大小，那過去與未來的交界，所有的乘客們正默默地替這段火車影片配上屬於自己的旁白與過場音樂。

　　我想人們並不害怕身旁乘客陌生的眼神，也並非窗外的風景驚為天人，而是透過那短暫的集體移動過程，讓我們有機會再看一眼某段即將被遺忘的人生。

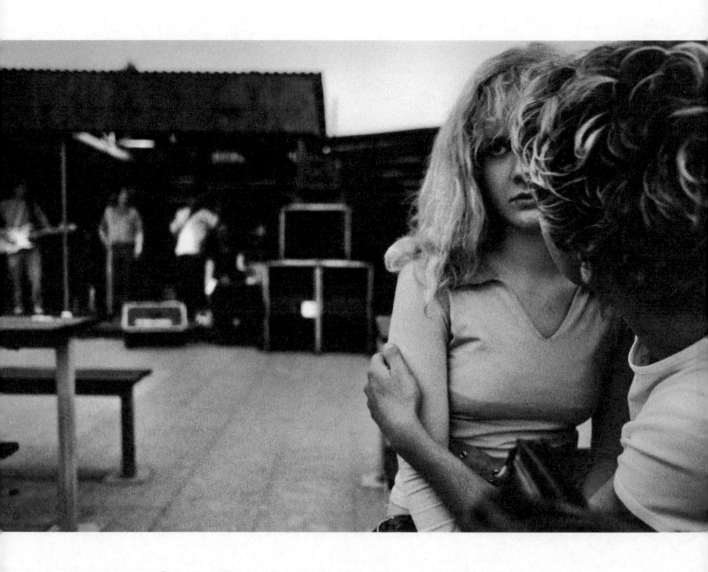

歐洲人說「A hug is a handshake from the heart」——擁抱是心靈的握手。

在歐洲，人們喜歡擁抱，好友見面寒暄之前先開心地擁抱，家人之間那意味深長的緊抱……近距離感受彼此溫度與心情的擁抱勝過千言萬語，若以文字形容要加上驚嘆號，只有那兩顆緊貼的心跳能鮮明地感受到。

攝影其實很簡單，只需要一根手指，還有兩條腿，每個人都會拍照。但通常那些讓自己感動的照片，也都像是一個擁抱，不僅記錄了當下那個片刻的故事，同時也心跳加快並感受到攝影師在鏡頭背後與故事裡的人物那一次溫柔的擁抱。

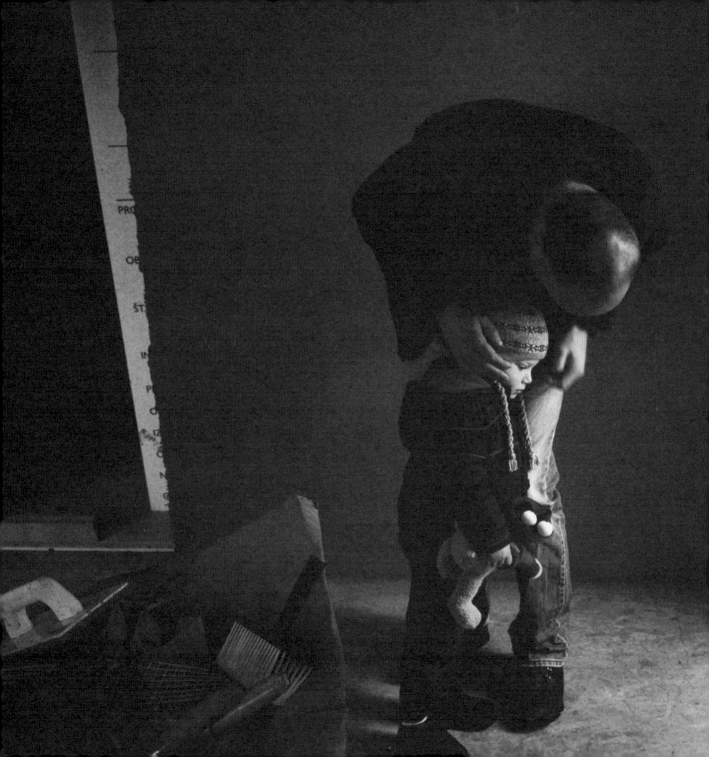

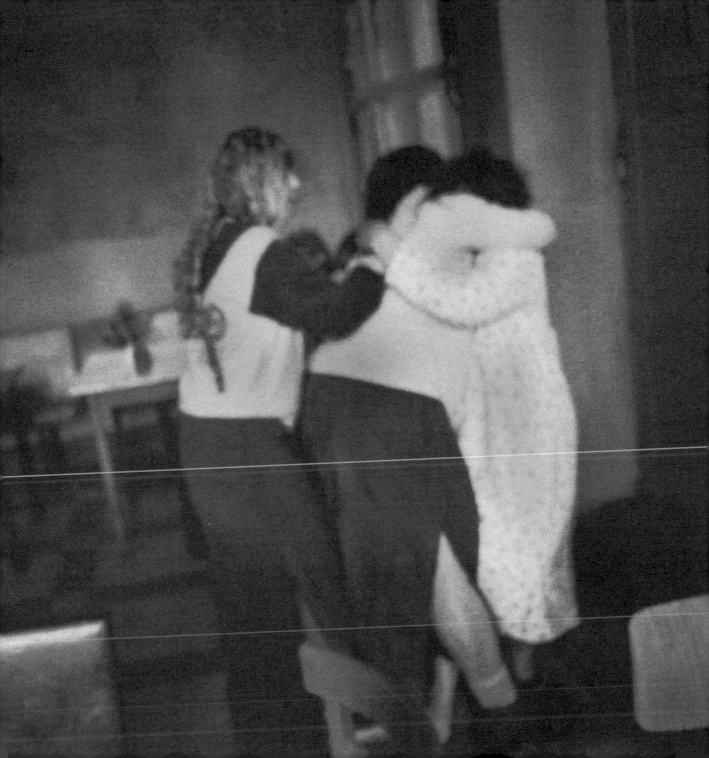

齊克果曾在日記裡寫到：「很多人像小學生一樣以取巧的方式給生命下定論：他們從書中直接抄答案來欺騙老師，沒有自己融會貫通做出摘要……真是神奇的摘要方式啊。」

決定替捷克七年的旅行劃下句點，帶著幾箱這些年所拍攝的底片，搬到 Anja 的家鄉斯洛維尼亞，在新環境裡重新歸零，並將日記翻到下一頁。

布拉格那七年的故事，那恍如隔世又好比電影情節般的經歷，我試著沈澱並整理在先前的兩本文字攝影集裡，坦白說，主要其實是為了記念那段既叛逆又帶著嬰兒般好奇心的「青春期」，雖然來的有點晚（搬到布拉格時我已二十五歲，大學畢業服完兵役，在公司工作也有一年的光景），但始終暗自慶幸當初有那樣的勇氣，踏上陌生的旅途只為了多認識自己。

搬到斯洛維尼亞，是人生至今另外一項重要的決定。有趣的是，每每在思索那些重大的議題，通常心裡完全沒有具體的把握或證據來支持任何形式的理性分析，但就是有個強烈且清楚的聲音，日以繼夜在耳邊輕聲細語，極度溫柔地試圖說服你必須往那個方向前進，有一個「什麼」在那個地方等你……

布拉格的經歷讓我相信：每個人都是某部電影的導演，代表作品則是那驚鴻一瞥的生命。你替主角塑造了品味，在攝影機後邊指導角色的走位，模擬劇情的推演，以及人物彼此之間的關連。我當然也期盼自己的這部電影有著獨特且真摯的劇情，不冀望了不起的獎項或者影評一面倒的嘉許，但至少要確定——同時身為這部電影的觀眾，我會有興趣繼續看下去。

從來沒有像現在這樣篤定，縱使每一秒鐘都在料理不確定的心情。Anja 似乎理解自己正在

思考的議題，此刻我們正忙於新家裝修的整理，同時也慢慢累積倆人共同生活的默契。悄悄拿起相機，記錄眼前那未經任何排練卻格外迷人的風景，這幅影像是關於我們在布拉格的相遇，彷彿電影拍攝現場一顆流星劃過天際，這張照片是唯一的證據。

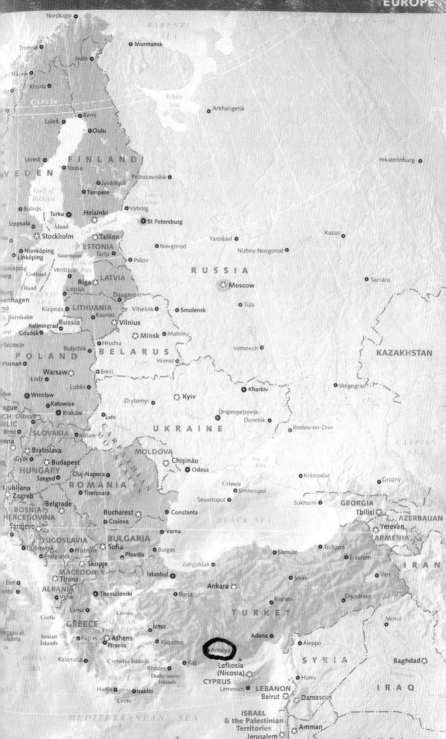

LJUBLJANA

To Avtoimpex Car Rental,
Hound Dog Disco,
Brnik Airport (23km),
Hungarian Embassy &
Romanian Embassy

To Bosnia-Hercegovina Embassy,
Dijaški Dom Bežigrad (2km),
National Car Rental,
Netherlands Embassy
& Kamnik (23km)

LP

0 100 200m
0 100 200yd

SLOVENIA

Celovška c

Tivolska c

Tivoli Park

To Tivoli Castle

Dvoržakova ul

Vošnjakova ul

Kersnikova ul

Gosposvetska c

Dunajska c

Trg Osvobo

Trg Osvobo

Pražakova ul

Cigaletova ul

Trdinova ul

Slovenska c

Tavčarjeva ul

Kolodvorska ul

Mono
Ban

Argentinski Park

Puharjeva ul

Štefanova

Cankarjeva c

Miklošičev Park

Dalmatinova ul

Trg Ajdovščina

Center

Miklošičeva

Mala

Komenskega ul

To Alba
Čerin, Birdl
Express C
Dijaški Dom
Park Hote
Bicycle
& Emer

Tivolska c

Tomšičeva ul

Župančičeva

Nazorjeva ul

Beethovnova ul

Trg Narodnih Herojev

Šubičeva ul

Prešernova

Slovenska c

Čopova ul

Trubarjeva

Prešernov trg

Petkovškovo nabrežje

Plečnik Colonnad

To Rožnik
Hill & Zoo

Triple Bridge

Wolfova ul

Adamič-Lundrovo nab

Pogarčarjev trg

Vod

Kre

Trg Republike

subway

Kongresni trg

Ribji trg

Mačkova ul

 Cyril-Metodov trg

Dija
Car

Študentska ul

Erjavčeva c

Gregorčičeva ul

Igriška ul

Dvorni trg

Cankarjevo

Žukova

Old Town

Mestni trg

Shoemaker Bridge

Pod Trančo

To Slovakian Embassy

Aškerčeva c

Rimska c

Slovenska c

Vegova ul

Turjaška ul

Novi trg

Breg

Ljubljanica

River

Stari trg

Reber ul

Ul na Grac

Trg Francoske Revolucije

Gosposka ul

Salendrova ul

Zoisova c

Barjanska c

Krakovo

Levistikov trg

Rožna ul

Gornji trg

Karlovška c

To Croatian Embassy

最近在拍攝斯洛維尼亞北部偏遠山區的農家。清晨的拜訪，生平首次見到牛犢剛出生時那青澀的模樣。

脫離母體後尚未適應地心引力的重量，四隻腳就像容易折斷的桌腳那樣，費力站定後立刻又重重地跌下……相機的觀景窗裡，清楚看見小牛在草堆上一次比一次顯得吃力的步伐，新環境的見面禮竟是如此嚴苛的對抗，是一幅看了會心疼的景象。

早已記不得當初自己學習走路時究竟是什麼模樣。原來，想在地球表面上神態自若地站著，從來就不是件輕鬆的差事，那看似尋常的基本動作，難度遠超過我們的想像。

好奇小牛是否也會同意，長大從來就不是件容易的事，小牛沒有哭也沒有回答。初生之犢很快就會長大，與家族其它成員一樣，一同貢獻農場牛奶的產量，母牛被拴在一旁，不時發出激動的聲響，聽起來像是媽媽護子心切的表達，更好像是在提醒小牛，日後也別忘了今天自己那汗流浹背的模樣——永遠要專心在那些看似最簡單的事物上。

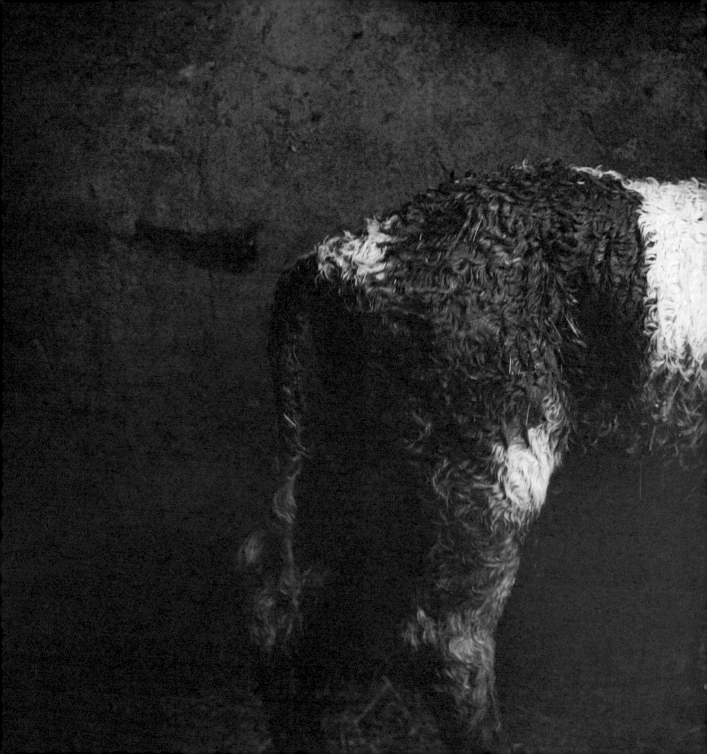

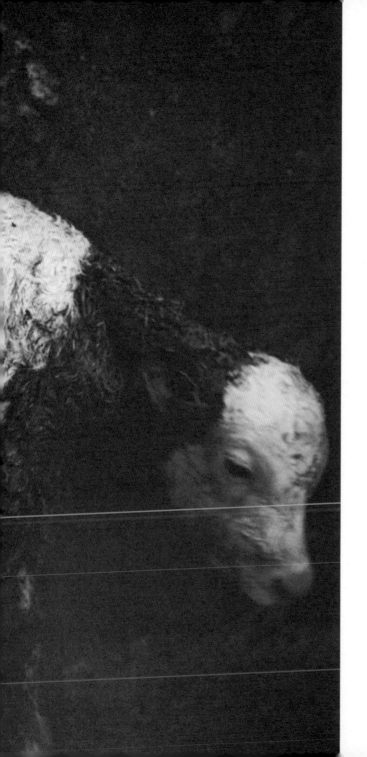

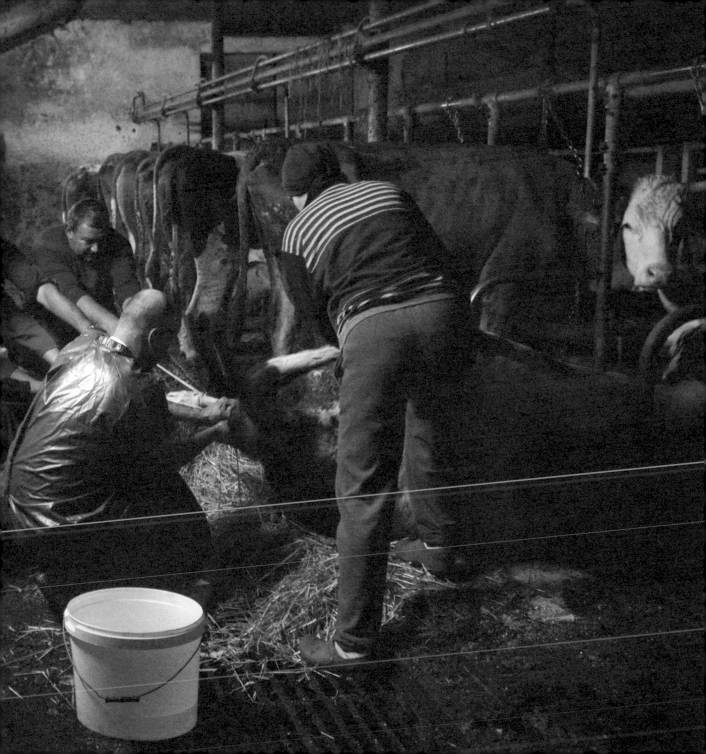

閱讀時喜歡在那些吸引我的段落上畫線標記，整本書閱讀一遍之後，再回過頭來仔細推敲那些特別有感觸的字句。日前整理近來的閱讀筆記，驚訝地發現已有好一陣子自己總是在「一切還得聽從命運的安排⋯⋯」或諸如此類的語句旁劃記，頁角也都有整齊的摺痕，彷彿「命運」是偵探目前已收集到的證據，他正設法想讓調查的線索更縝密⋯⋯

今年春天與設計師 Jamei Chen 小姐合作，帶了幾套禮服在布拉格取景，Anja 當時正好在布拉格協助我打包，整理那些六年多來的行李，每一個箱子都以獨特的姿態展示著那帶有重量的回憶。回台北宣傳新書兩個月，七月接著搬到 Anja 的家鄉斯洛維尼亞，期待下個階段新生活裡的靈感與啟發。

打包的過程中我突發奇想，想試試看體面的禮服穿在 Anja 身上會是什麼模樣。即興的 photo session 房間裡堆滿了紙箱。當時我多麼希望也將她藏在那眾多回憶的最底下，十七個小時的飛行越過地球另一端的海洋，也讓她看看我那可愛的家鄉。

禮服穿在 Anja 身上讓我相信愛情或者攝影根本就是一種魔法。臉上她欲言又止的神情彷彿在我耳際輕聲細語：「晚一點再跟你講⋯⋯」

九月初 Anja 前往南非，一群來自歐洲的年輕建築師，準備替郊區的學童們興建一所學校與遊樂場。昨天與她通電話，她提及竟然在機場大廳聞到海洋，同學們都笑她過於豐富的想像，然後突然也說有個好消息與我分享，頓時間我在電話另一端也強烈感受到海岸邊潮汐推移的力量，很驚訝也很開心在南非的長途電話裡聽見 Anja，她告訴我九個月之後我就要當

爸爸。

　　掛上電話，我好想念她，更期待接下來命運替我倆的規劃。

　　生命裡那些重要的時刻，你會好希望在這個世界的入口掛上「整修中暫停對外開放」的字樣，將街道的喧囂，地鐵站裡的人潮全都請出場，只留下空白如紙片的自己和正懸浮在眼前空氣裡那雛形般的想法，深呼吸一口，試著將閱讀筆記裡稍早劃記的那些感想再次消化，轉身張望並確認當初來時的方向，緊握著拳頭，期盼眼前的旅程自己將會更勇敢，也更瀟灑。

　　照片裡禮服意外合身的 Anja，深邃的眼神彷彿一道謎語那樣。她對命運的安排似乎早有她的看法……也許命運一詞並非指涉那些不由自主的張望或者想像，反而更像是種理解，一種對於生命旅程的信仰；像是在海邊散步的步伐那樣，仔細看，每個腳印都不一樣，有的突然被退潮的引力給綁架，有的則幸運地在沙灘上陪伴著日出與晚霞。每個屬於「命運」的腳印似乎都有各自的堅持與想法，一步接一步逕自朝向那海岸線的盡頭出發，穿過逐漸散去的人潮，直到遇見「整修中不對外開放」那斗大的字樣，才會好奇地停下來觀察待會兒繼續前進的方向……

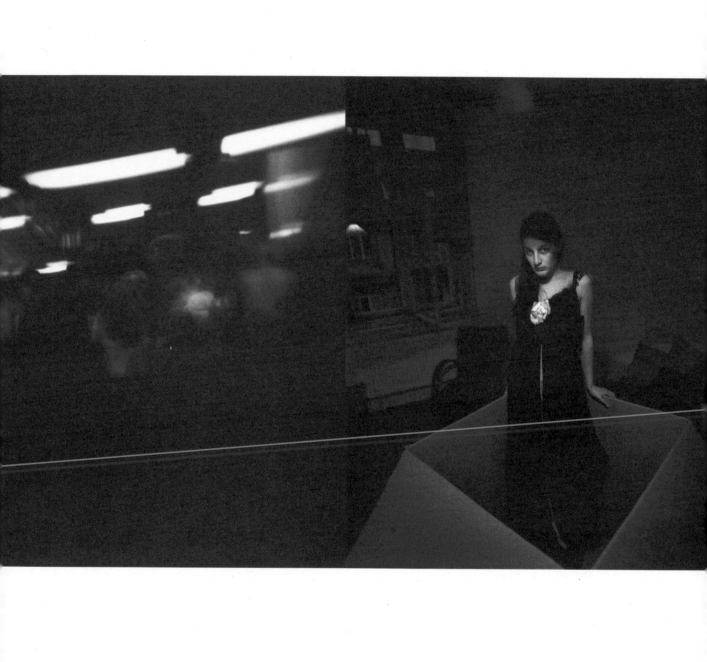

斯洛維尼亞 Slovenia

斯洛文‧格拉代茨 Slovenj Gradec

九月十七日 2010

攝影發明至今已有兩百多年，想必當時人們完全沒有期待，若干年後的未來，手機上一個不起眼的按鍵，將輕易地取代相機的快門鈕與伊士曼（George Eastman）先生的底片。

六月搬到斯洛維尼亞後，等待新門號開通之前，也嘗試用手機記錄新生活裡全新的節奏、顏色與空間，那些經過時不自覺放慢腳步的細節。這些及時影像，是手邊那張斯洛維尼亞地圖的插圖照片，試著透過這樣的練習來理解，這個與新環境一樣讓我感到同樣陌生的時髦視覺語言。

隨處可見手機攝影師們穿梭在大街小巷，兩支手機一支拍照另一台講電話，除了確認手機是現代人主要的溝通工具之外，更證明了以手機說故事的可能性正撼動著傳統世界對於攝影既定的想像。伊士曼先生現在可能會後悔，1888 年九月，他驕傲地向世人引薦首部可以重複填裝底片的相機時，並沒有搶先將電話的功能整合在那只狀似黑盒子的輕便相機裡邊……

然而我們也必須承認，智慧型手機並不會讓你的照片變聰明，畢竟還是同樣的腦袋在你脖子上緣，手機上也沒有一個按鍵能讓感性浮上檯面，唯一的差別，只是手指更忙碌了些。琳琅滿目的相機應用程式也有 1888 年那台伊士曼相機復古的濾鏡效果可供挑選，但 App 畢竟是下載到手機裡的晶片，並非眼睛視網膜的表面。

科技進步之快，人們變得健忘是得概括承受的妥協，想到讓人覺得遺憾。兩百年後人們會從我們這一代所拍攝的照片來研究我們目前所處的這個時代，但應該沒有人會記得，2013 年當時市面上手機銷售的冠軍究竟是哪一款。

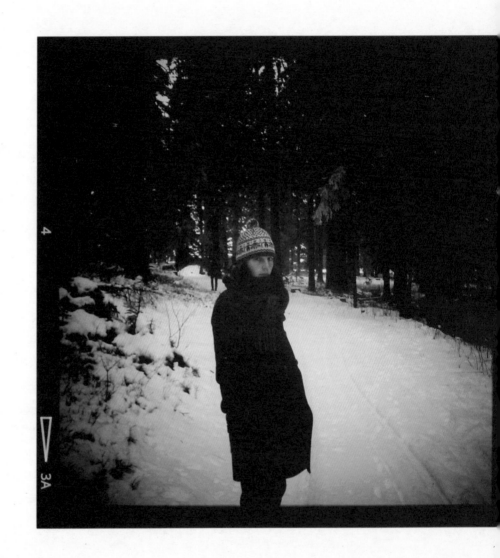

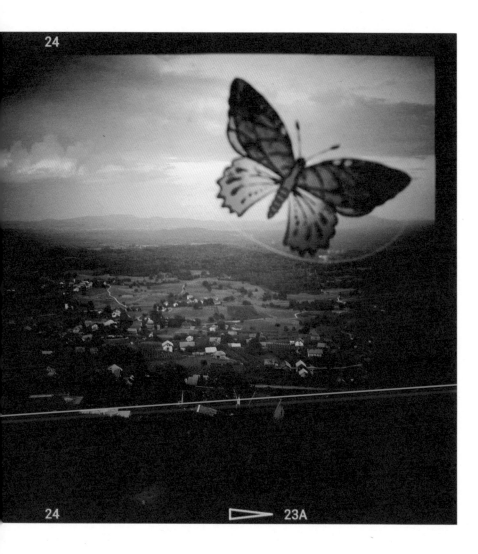

斯洛維尼亞
Slovenia

斯洛文‧格拉代茨
Slovenj Gradec

十月二十五日
2010

　　觀看一幅攝影作品時，快門所凝結的那個當下，那個片刻它前後的世界究竟產生了哪些變化？這總是觀者與攝影師之間最私密也有趣的對話。尤其，畫框（frame）內具體的人物與意象與畫框外現實世界種種的抽象所形成的反差，每每讓樂譜上的音符有了具體的形象，也讓詩人的詩句有著更飽滿的重量。

　　攝影師其實是在現實世界的劇場進行各種「剪貼」的想像——在各式場景裡，將密度與形狀不盡相同的情感交叉剪輯後依序放進剪貼簿裡收藏。自己剪貼時尤其喜歡將來自不同場景的角色們並置混搭，畫框與畫框之間那原本素昧平生的故事線透過觀者自由的想像，碰撞出各種「多方即興演出」的火花，在劇本替我們預留好的篇幅上，填上各種可能的情節與對話。

　　攝影師的工作絕非僅止於快門按下的剎那，如何讓諸多角色與不同背景的觀者們透過一幅二度空間的影像產生對話，讓原本早已被時間凍結的某個片刻再度躍然紙上，這是連魔術師們都百思不解的戲法。

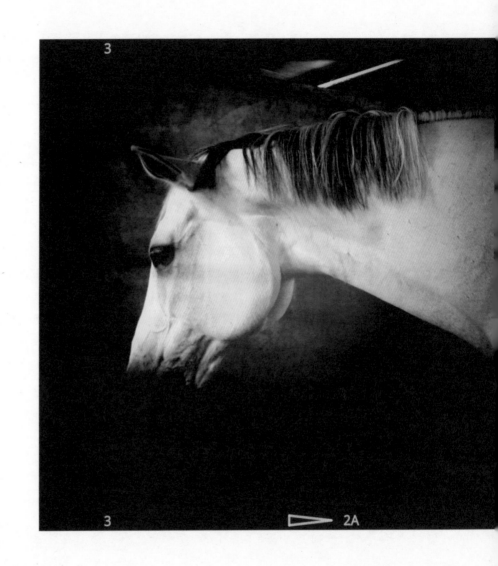

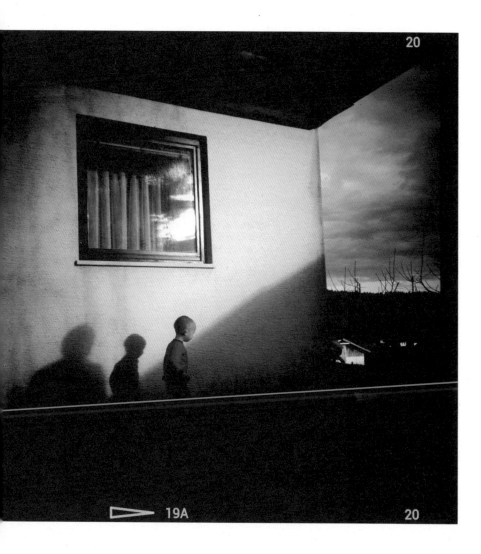

今天是歐洲當地的日光節約時間，恰巧也是萬聖節。氣象報告提到將會是早晨多霧的晴天。對斯洛維尼亞小城斯洛文‧格拉代茨（Slovenj Gradec）當地的居民而言，裝神弄鬼的美式萬聖節不過只是晚間新聞結束前那些行禮如儀的花絮畫面，家家戶戶更關心今年蘋果收成的季節，以及待會兒凌晨三點要將時鐘調慢一個小時的日光節約時間。

初秋的歐洲多霧，我喜歡帶著相機恣意走在山間，在厚重的霧氣裡迷路，放任原本熟悉的路線就這樣消失在眼前。濃霧模糊了視線，日光節約時間讓人們對夏季的陽光與藍天有著更強烈的眷戀，我享受著這裡沒有人慶祝的萬聖節、濃霧散去之後多出來一個小時的時間，以及那失而復得的視野。

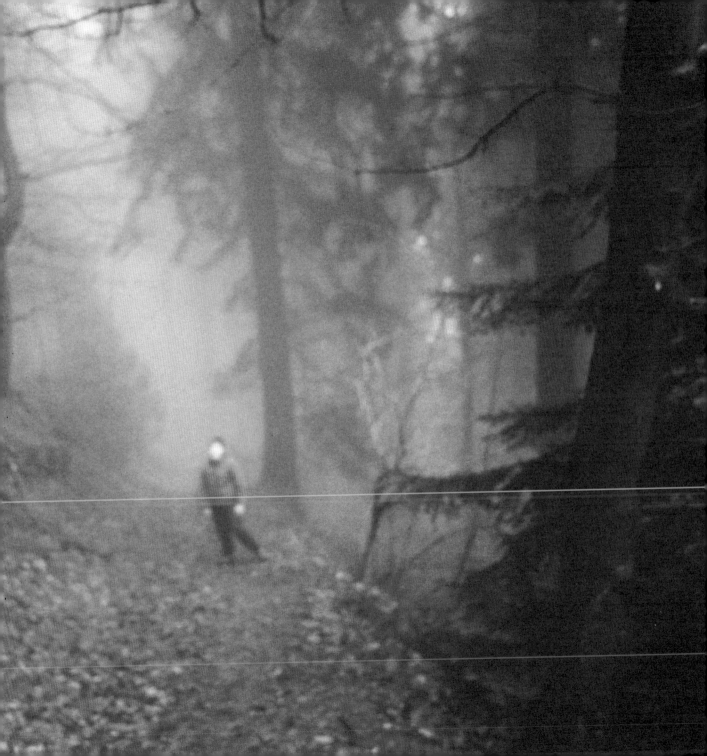

今天陪 Anja 在醫院例行產檢，透過超音波的影像我們看到那顆十圓硬幣大小的心臟，雀躍地以獨特的節奏，彷彿試車時首次發動的引擎興奮地踩著油門那樣，發出咚咚轟隆的聲響，開心地向我們展示那生命最原始的模樣。醫院裡顯得冰冷的儀器旁，我們透過高倍數的天文望遠鏡來觀察，追蹤浩瀚的銀河裡，一艘迷你太空船正朝地球全速前進時那股熱力與宿命式的瀟灑。

我們認真地感受從銀河系的深處，那迷你心臟所傳送過來的問候信號與那充滿活力的聲響，是一股打從心底將自己溫暖起來的力量……

原來當生命正式來到這個世界之前，那顆十圓銅板大小的心臟早已迫不及待，充滿著熱情並蓄勢待發。睡前 Anja 將手掌放在我的胸膛，試著搜尋裡邊太空船引擎的聲響，窗外冬夜的新月正忙著將寂靜的田野照亮，點點積雪在樹林間溫柔地散發著像是火種般的光芒。

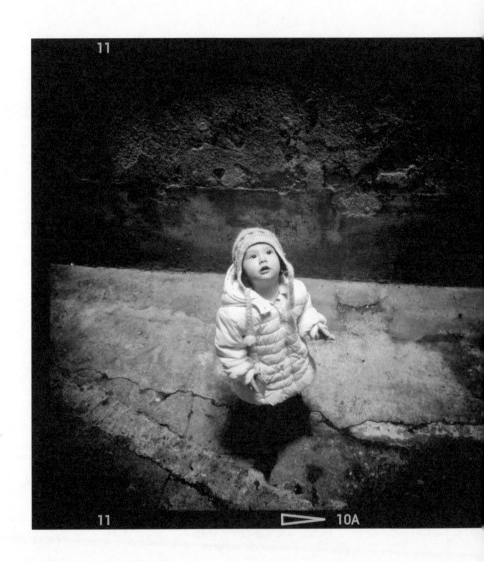

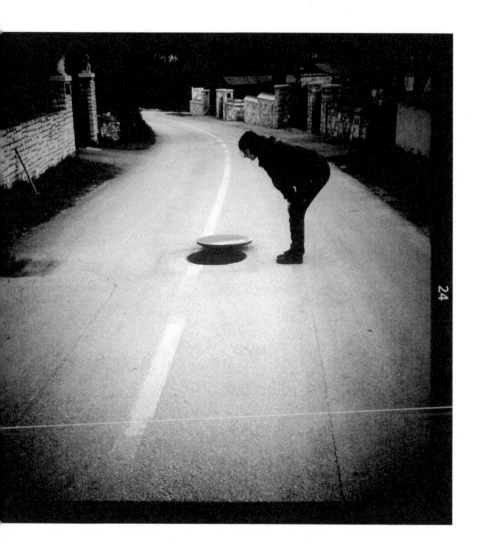

（第二十九週）「你的 Baby 目前體重大約 1.2 公斤，身長 26 公分……寶寶正開始運用不同的感官知覺如視覺與聽覺，她也能分辨觸感以及你的聲音……」

我好奇裡邊如此漫長的等待究竟是什麼樣的心情？

試著回想生平首次感應到聲音頻率的情景，那可是三十多年前的事情，可惜早已記不得當時的反應，想必是種格外純粹的驚喜。Anja 發現近來妳在裡邊的伸展與翻轉，那些略顯生澀的試探日漸頻繁，我像個得意的小男孩興奮地到處向朋友們宣傳，父女連心，那雙好奇的眼睛想必來自父親的真傳。

好奇心是開啟眼前世界大門的鑰匙，異鄉的生活讓自己相信，很多時候問對的問題會比提供簡單的答案更需要勇氣。

還記得小學剛開學，母親忙著張羅書包與文具，父親以低沈的嗓音與一派輕鬆的口吻在一旁提醒：「你開始上學了，我只有一個建議給你。課堂上若有不明白的地方，你要舉手問到底。」雖然小男孩當時還聽不太懂父親的提醒，那簡潔的幾個字他倒是像護身符那樣擺在心底，並養成持續追問的個性，猛然回頭才發現台北的小學距離斯洛維尼亞 9261 公里，當初帶著「世界有多大」、「我究竟是誰」的好奇心隻身來到這裡，兩個月後自己也將成為父親。

親愛的小女兒，衷心期盼妳將以同樣的努力去呵護那顆赤子之心，世界上沒有標準答案這種事情，好奇心不只會帶妳到很遠的地方去，更會帶給妳勇氣，那廣闊的視野讓妳對每一秒鐘的存在都感到珍惜。妳也會發現，好奇心是人類最早發展出的情緒反應，就像此刻 Anja 肚

子裡邊妳那顯得迫不及待的肢體韻律。

外邊的世界出乎妳預料的精彩，頭頂上的星星也將指引妳在遠方用屬於妳自己的方式去感受那些我與 Anja 還沒有機會去拜訪的場景，更期待妳會開心地與我們分享關於那些追尋的心得與筆記。當那一天來臨，天知道我們會有多麼不捨，替妳感到驕傲的同時一定也會再三叮嚀。我好奇妳台北的爺爺奶奶，每次經過那與盧比安娜（Ljubljana）相隔 9261 公里、我長大的那個房間時，是否也料理著同樣的心情……

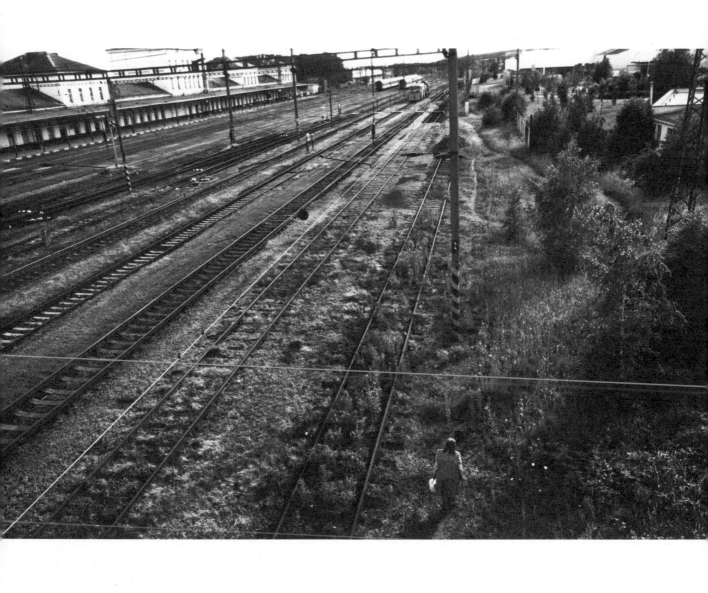

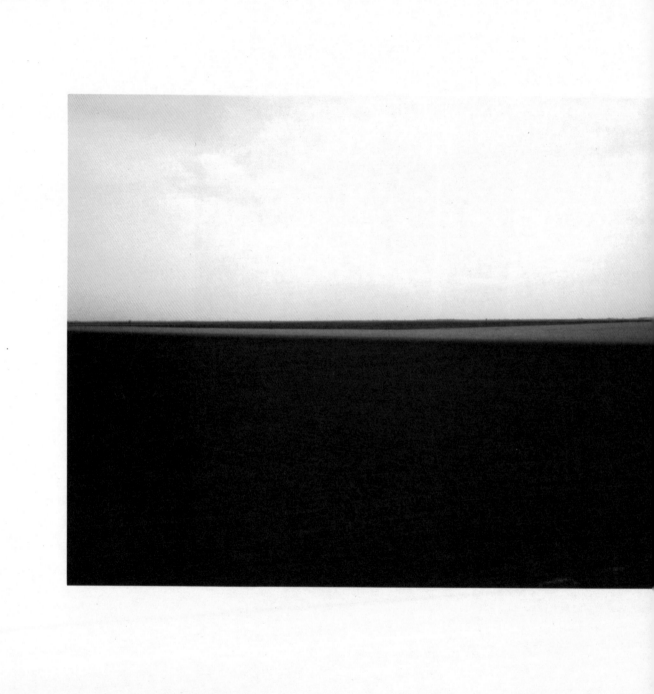

　　13 小時 57 分又 2 秒──手機顯示著這次從台北飛到巴黎的時間，坐在戴高樂機場 Buy Paris 免稅店前，一位像是航空公司職員的女士，一手提著旅行箱，另一手優雅地在試紙上輕輕抹上香水，飄來一陣幽微的清新，在香味散去之前，她早已往登機門走去，那款香水並非她的 cup of tea，是那位女士在登機前與其他旅客們分享的訊息。我也不自覺地嗅了一下自己肩膀周圍的空氣，十四個小時前，在台北機場與家人道別擁抱時，爸媽與弟弟在自己 T-shirt 上所留下的、那種家人專屬的溫暖氣息，經過長途飛行是否還在那裡？環顧四周候機大廳裡的人群，好奇有無任何一雙好奇的眼睛正看透自己思念遠方家人的心情……

　　懷著八個月身孕，Anja 正在義大利鄉間參加他們建築系規劃的素描旅行，我想像此刻肚子裡邊的小 Baby 應該正忙著收拾行李，在父親都還沒有機會拜訪的托斯卡尼，她準備著三個星期之後的初次相遇……一個人回到盧比安娜的公寓，窗外是早春傍晚歐洲街頭喧鬧的人群，心裡掛念人在托斯卡尼的那對母女、台北此刻正準備出門上班的媽媽與弟弟，帶著濃濃的睡意我試著將行李稍微整理……再次睜開眼已是清晨三點。昨日午夜從台北起飛，下方樂高玩具一般的幾戶人家正熄燈準備睡去，回到另一座城市，眼前同樣也在熟睡的街景不禁讓我開始擔心，這深沉的夜色，是否趁著我在機場櫃台 check-in 時，就這樣開始放肆地旅行？

　　從一個黑夜到另一個黑夜的旅行團，壓軸的景點想必是在臥室的窗外望見太陽出現在地平線的彼端。百思不解為何人們願意花這麼長的時間在睡眠？指尖剛點燃的香菸也擺明一副「為何要吵醒我？」的無奈與抱怨，只有樓上那群小星星依然友善地向我眨眼，彷彿暗示著很開心

在繞過大半個地球之後再度見面。

　　三月回台北拍攝阿妹新專輯的封面，我真的累了，二十四小時的時間在台北像是戰時的貨幣，成箱地送來，一眨眼的功夫馬上花完，這裡人們對於時間的通貨膨脹似乎早已司空見慣。每次回到歐洲，除了料理時差之外更需要調整那截然不同的時間感，長途飛行讓眼前的風景變化太快，許多事情最好還是慢慢來會比較自然，就像小 Baby 在媽媽肚子裡邊先學習聆聽外面的世界至少九個月的時間，我們那與生俱來的耐心是否正是透過那段漫長的等待給慢慢地磨練出來？

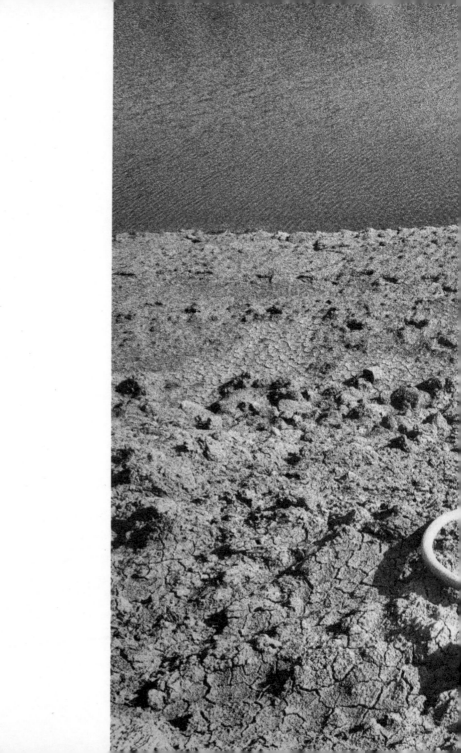

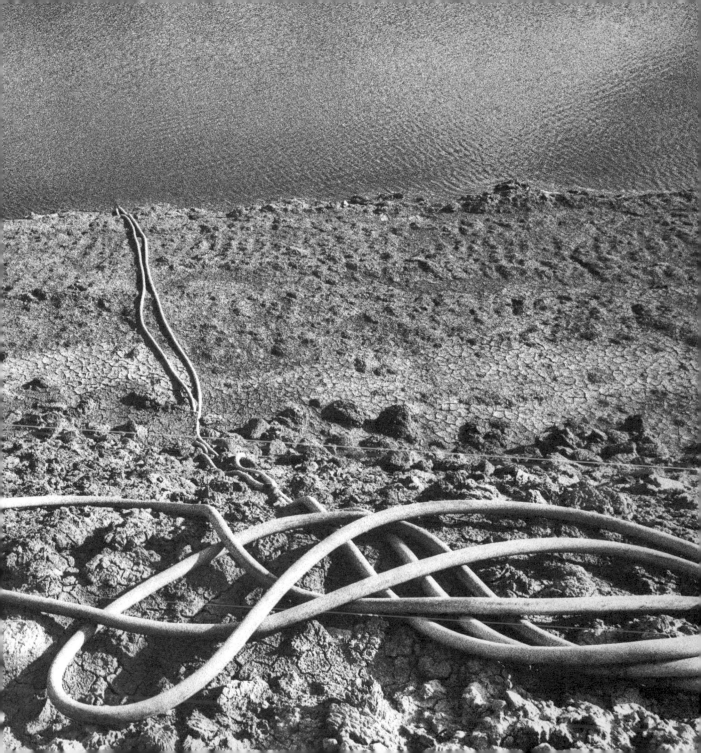

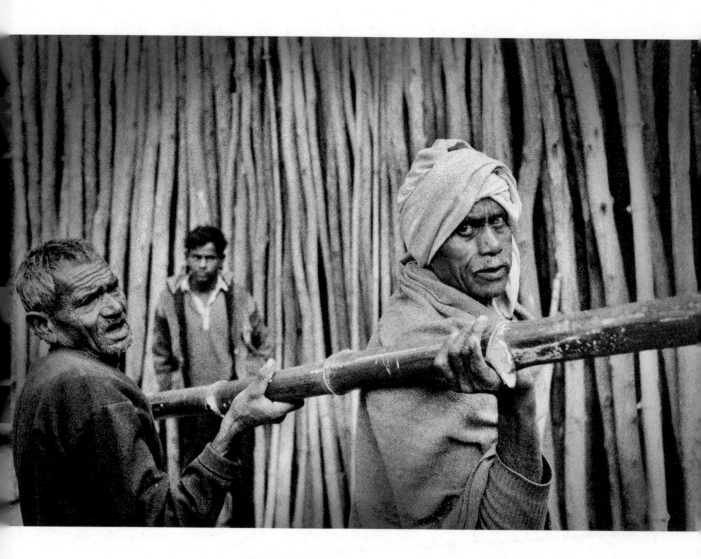

斯洛維尼亞
Slovenia

盧比安娜
Ljubljana

2013
七月四日

在國內談美食，談新型手機總是容易，但關於攝影的討論經常是格外困難的議題。好比愛斯基摩人的語言裡，關於雪的形容或者描述有上千種可能性，但必須在北極圈愛斯基摩人的聚落裡待上幾個星期，你才有可能試圖理解或者有材料去想像那些畫面——每片雪花其實都有其獨特的樣貌、墜落時的姿態以及呼應的心情。

我想攝影也是。所有鏡頭後邊那些好奇的眼睛，始終在探索的不就是在收集各種可能性或者重新定義自己在這個星球上的位置與眼前世界的距離？然而亞洲社會一向強調的效率以及求學過程中各種考試的競爭與排名，似乎已將絕大多數的心思訓練成「標準答案的解題機器」，但偏偏攝影邏輯講究的其實並非答案本身，而是問問題的方式及誠懇的語氣。更何況，眼前世界的情勢已再三向人們反映——太多不費吹灰之力便得到的答案，並不會讓我們的生活往更美好的方向前進，反而模糊了命題的初衷與美意，讓人們產生錯覺，誤以為一但累積了相當數量的答案，原本的問題將不再是個問題……答案比問題還多的現象讓我不解，畢竟經典的攝影作品通常不提供觀者答案，精彩的作品總是將好奇的眼光聚焦在那些最精彩的無解，作者將一段深刻的生命體驗轉化成一張照片，讓我們在畫框前駐足沉思，學著用新的角度來感受那個畫框外我們最熟悉卻也格外陌生的世界。

在歐洲收集影像故事，轉眼間已第一個十年。歐洲的步調很慢，這裡人們喜歡在咖啡館聊天，更不喜歡加班，情願在自家院子的花叢裡修修剪剪，或者一個人跑到山裡走上一整天。從歐洲人身上，我發現亞洲社會裡一向注重「功效」的價值觀，似乎與詩意的生活、美學及感

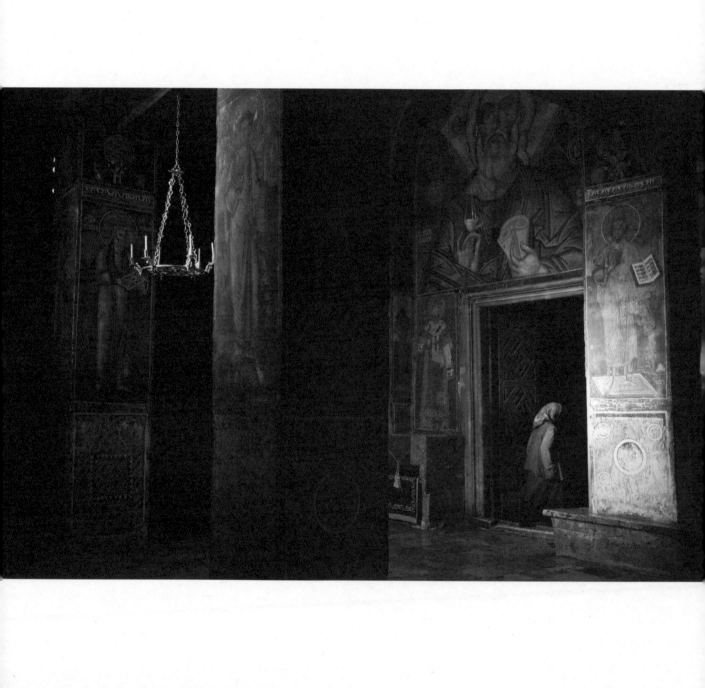

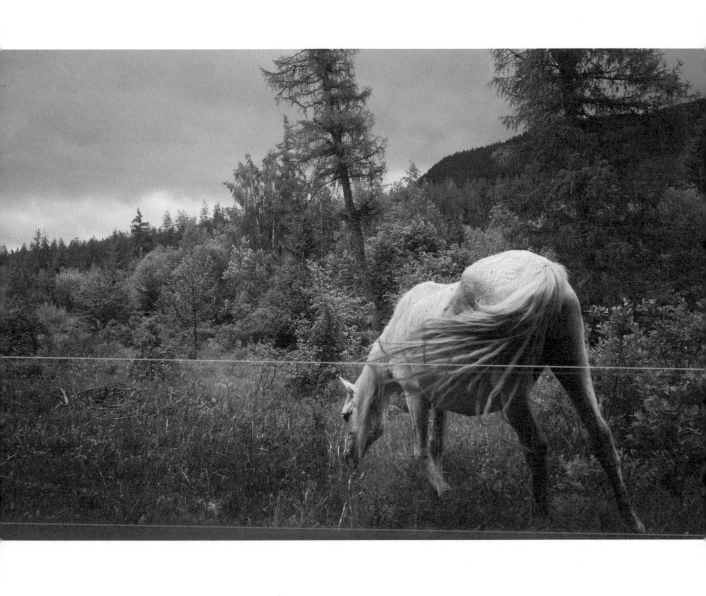

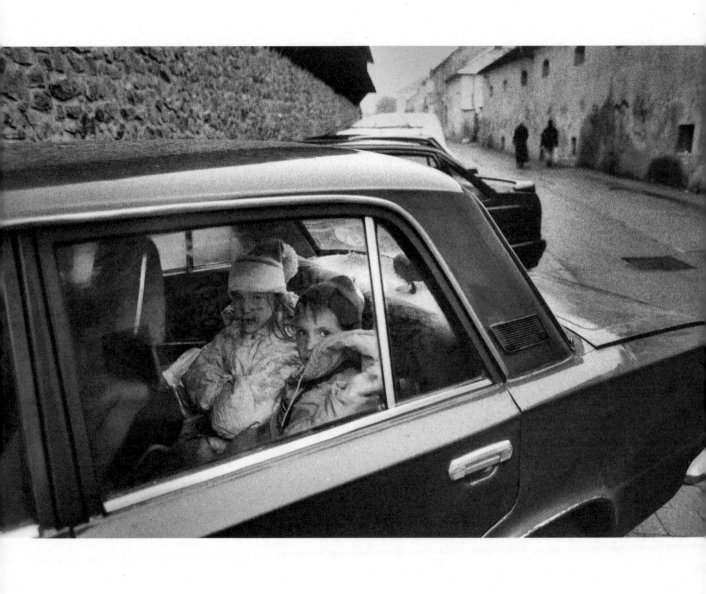

性的培養形成一種對立，「效率」與「詩意」彷彿是源自於不同星球的信念。攝影的論述中，效率也是最常被忽略的字眼，實在無法跟自己這樣說：「下午我會在公園裡待上三個小時，結束之後必須拍到五張好照片。」倘若這是你願意投注一輩子的熱情去成就的興趣或者志業，自然不會心急於立竿見影，那三小時／五張「好照片」的迷思不會困擾你，因為你享受過程中那某種祕密儀式裡不足為外人道的開心。相機握在手裡，腳步變得好輕盈，地球轉動也隨之放慢的那種緊張與雀躍交織的心情，這是文字無法描述的狂喜，但你可以用照片記錄來持續書寫如此特別的旅行。

每一組由二十三對染色體所合成的基因，裡邊都鑲嵌著一個迥然不同的生命劇情，縱使場景並非由我們自己決定，但透過攝影，我們逐格發掘那些關於自己這個角色的祕密、那些似曾相似的夢境，在現實世界裡那有時猶豫有時輕盈的腳步裡，試圖透過暗示與你建立起更深刻的關係，手持相機的好奇心更讓我們有種「特權」可以靠近，不間斷地反覆審視自己對於當下生活的熱情。

照片，不過只是證據……

坊間攝影書最常提到的關鍵字不外乎是：景深、快門、光圈種種競選口號般速成式的激情，但我相信唯有勇氣、體貼與好奇心才能讓攝影與生活產生更緊密的聯繫。我們似乎總是忘記，拍照最常用到的其實不是單眼相機，是你的那雙眼睛。

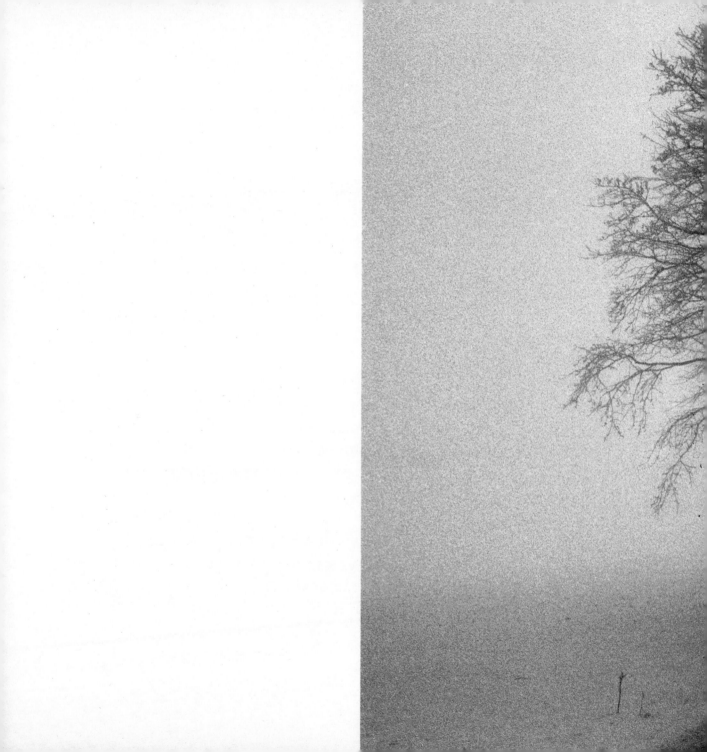

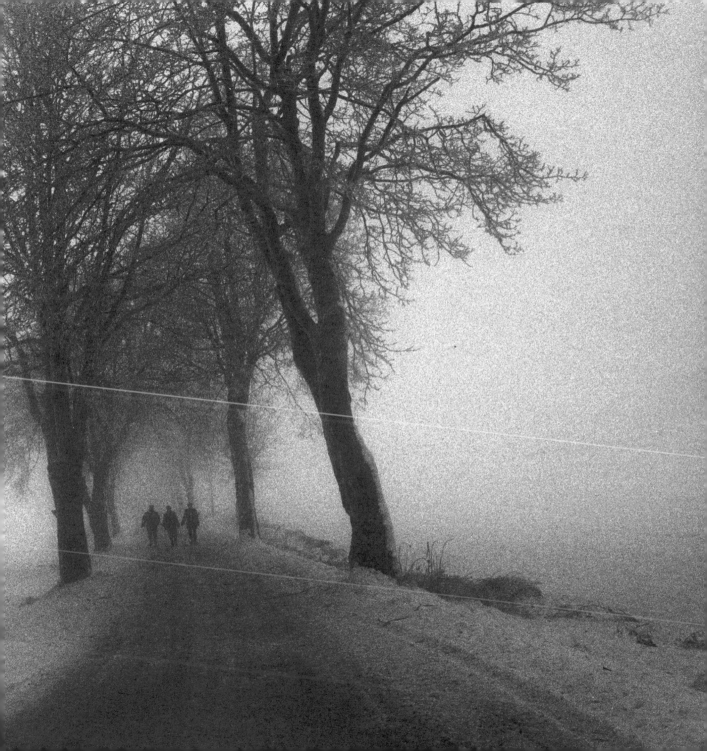

Slovenia
斯洛維尼亞

斯洛文‧格拉代茨
Slovenj Gradec

四月二十二日
2011

等待是世上最奇特的心情。

過程中，時間的推進顯得叛逆不理性，像極了某種黏稠、讓人看了會心急的流體。目前距離隧道的出口還有一段差距，前方那閃爍的光點捉摸不定，與不規則的心跳頻率很有默契地彼此呼應……

三十八週又五天。小女娃此刻很可能正在母親肚子裡揣摩屆時見面時自我介紹的語氣，很好奇日後她是否會懷念裡邊的風景？今天產檢時女娃的心跳顯得格外帶勁兒，像一串摩斯密碼，那樣語帶玄機，我在一旁勤做筆記。那獨特的節奏是世上最美麗的旋律，也暗示著下個階段為人父母所要學習的課題。

漫長的等待，與日俱增的責任感，讓我更專注於眼前世界如此獨特的旋轉。從來沒有如此興奮以緊張而且焦慮的心情來迎接一份「作品」。等待之餘，也試著在記憶的抽屜裡反覆溫習稍早生命旅程中那些沿途所見的風景，希望沒有遺漏任何能協助自己醞釀準爸爸心境的重要資訊……地球不曾間斷的自轉，始終上演著類似卻從未重複的橋段，外頭大排長龍的隊伍，等不及想見證生命延續的精彩，每塊拼圖都是一個腳印，告訴自己拼拼圖時要有耐性，在瑣碎的片段中我漸漸清楚地看見那些重要事物的順序。

斯洛維尼亞
Slovenia

斯洛文·格拉代茨
Slovenj Gradec

五月八日
2011

　　四月份不穩定的天氣＿＿本週是歐洲勞動節 long weekend 的假期＿＿10 號房間位於醫院走廊中間＿＿護士們藍紫色條紋的工作衣＿＿Anja 第一通電話清晨 3：54 我從沙發上驚醒＿＿電視新聞反覆重播昨天英國皇室的婚禮＿＿清晨通往市區醫院溼滑的路面＿＿喃喃自語提醒自己調整呼吸＿＿產房裡儀器的嗶嗶聲＿＿Anja 手臂及胸前的管線＿＿口罩遮住護士的臉只見全神貫注的視線＿＿Anja 臉頰上的汗珠＿＿糾結成一團的臉部線條＿＿兩人被汗水浸濕的手心＿＿桌上準備好的剪刀與兩只鐵盤＿＿左手不停地顫抖仍試圖握好攝影機＿＿腦袋一片空白＿＿窗外微弱的天光＿＿牆上貼滿嬰兒圖片的剪貼＿＿腦袋還是一片空白＿＿Anja 的叫喊聲似乎就要傳到山谷另一邊＿＿醫院大門外老先生提著牛奶罐在週六清晨空無一人的大街＿＿腦袋裡的空白似乎有些收斂＿＿聚光燈下依稀可見 Baby 略帶掙扎的臉＿＿剪刀上深紅色的鮮血＿＿錄影機紅燈閃爍需要另一卷帶子錄畫面＿＿窗外的烏雲逐漸散去右上角開始出現藍天＿＿Anja 筋疲力盡＿＿戰士一般那滿足的笑靨＿＿Baby 嘹亮的哭聲突然填滿整個房間＿＿自己全部的世界＿＿

　　這是目前還記得的一些零碎畫面。2011 年四月三十日，這輩子最難忘的一天，也是我們第一次正式與 Sonja 見面。母女平安，探訪時間只到傍晚七點，一個人走過啤酒花冒出新芽的田野。永遠記得，當天傍晚的夕陽並不常見，微弱卻溫暖的一道光線若隱若現，彷彿折射自另外一個象限，我意識到腳下正踩著的地面，有種全新的觸感，一個顯得更扎實、觸感更緊密的世界。

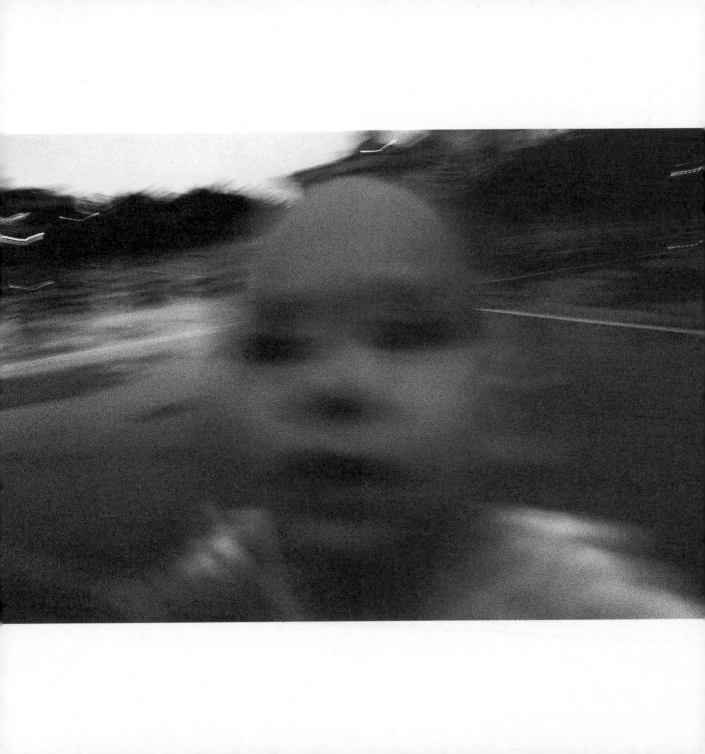

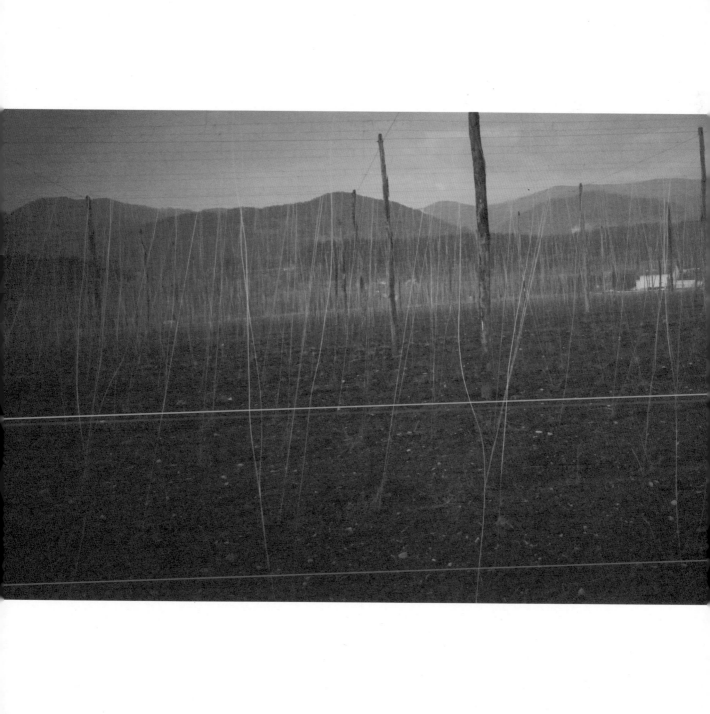

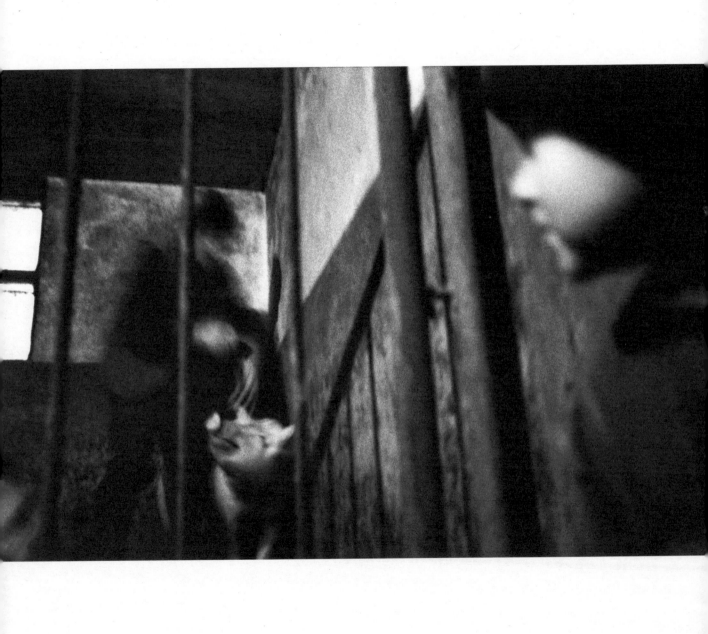

斯洛維尼亞
Slovenia

斯洛文・格拉代茨
Slovenj Gradec

七月二十日
2011

　　凝結流動的瞬間，讓我們有機會再度檢視眼前的真實，這是許多人對於攝影本質的認知，即便那「絕對的真實」就像是人們口中那些關於火星人是否存在的辯證，自己還是義無反顧以那最偏執的誠懇按下每一次的快門。

　　一隻眼睛緊盯著觀景窗裡可能的詮釋，另一隻眼總是張望著鏡頭前的現實。那撲朔迷離的真實，一部分很有默契地透過底片顯影，轉化成一顆顆扎實的影像粒子，如同這幅影像裡的故事，不經意地讓自己靠近兒時記憶裡那潛意識的深層，彷彿是自己童年夢境的插圖甚至複製。若選擇攝影來說故事，我相信那最原始、最深沉的力道往往來自作者與眼前無論已知或未知世界對話時的細心與誠懇。

　　斯洛維尼亞的鄉下，農舍裡屠夫磨刀霍霍，正要切割線性時間裡那些還來不及看個仔細的諸多想像，小男孩是攝影師在現場唯一的證人，但證人的存在也無法擔保攝影世界裡絕對的真實，更何況許多經典攝影作品更經常探討的是畫框外的故事。攝影師的責任是在曇花一現的現實裡保留那最懸疑的溫存，在司空見慣的表象之下梳理出那些詩句般的暗示。

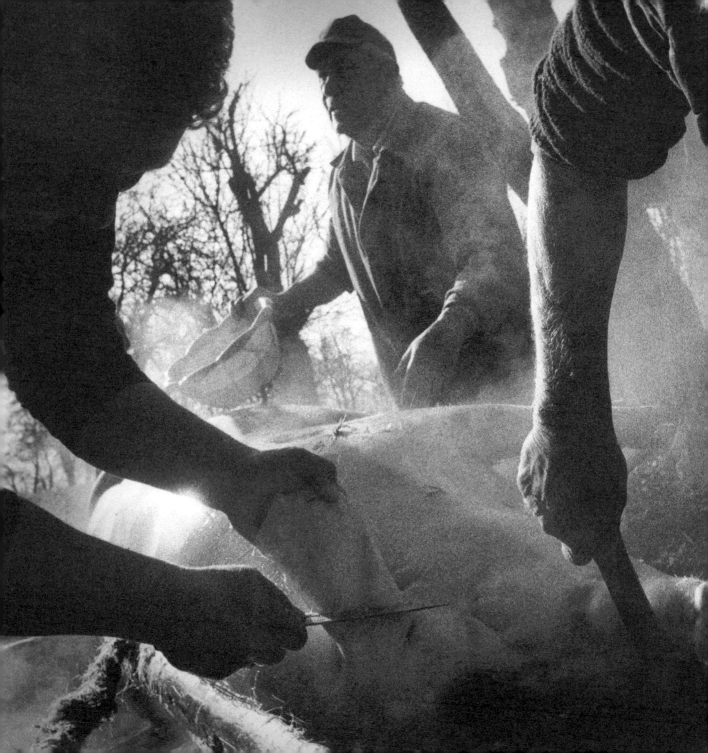

Slovenia
斯洛維尼亞

Slovenj Gradec
斯洛文·格拉代茨

關於捕捉人物深沉與細膩的神韻，布烈松（Henri Cartier-Bresson）曾經提醒：「攝影師要將相機放在被攝者的皮膚與襯衫之間」，那是再貼切不過的比喻，那格外溫柔的體貼甚至親密，是攝影學校從來不會教你的事情。

在布拉格念書時，與指導教授捷克資深攝影師維克多·寇拉（Viktor Kolář）的一次談話裡，老師突然聊起關於東方「面相學」的奧祕，他相信「若是選對了臉，照片的戲劇性便自然成立」。的確，這幾年歐洲拍攝的經驗也一再證明，來到了一定的年紀，人的性格與心境，或者說，那「內心的表情」，或多或少都會在臉上留下銘刻般的印記。相機觀景窗此時如同顯微鏡裡的放大鏡，清楚地標示出浮世繪的眾生相裡，那些看似共通卻也全然迥異的細緻紋理。

拍攝靜物風景或許讓人心曠神怡，而透過鏡頭素描人物的心情也確時需要勇氣，但這會讓人上癮。從未見過兩個一模一樣的表情，皺紋的長度也從來沒有統一，拍攝人物時面對面的 confrontation 讓我樂此不疲，我總是好奇陌生臉龐上所妝扮的猶疑、憂鬱，那些最具體的撲朔迷離⋯⋯藉由觀察人群裡的諸多表情，自己也隨之放慢腳步有機會重新審視當下的心境；按下快門的同時，星球上頻率接近的兩個祕密惺惺相惜，你更是心存感激──陌生眼神裡邊那幅深邃的風景，讓你學會不再逃避自己內心的感性。

2011
七月二十日

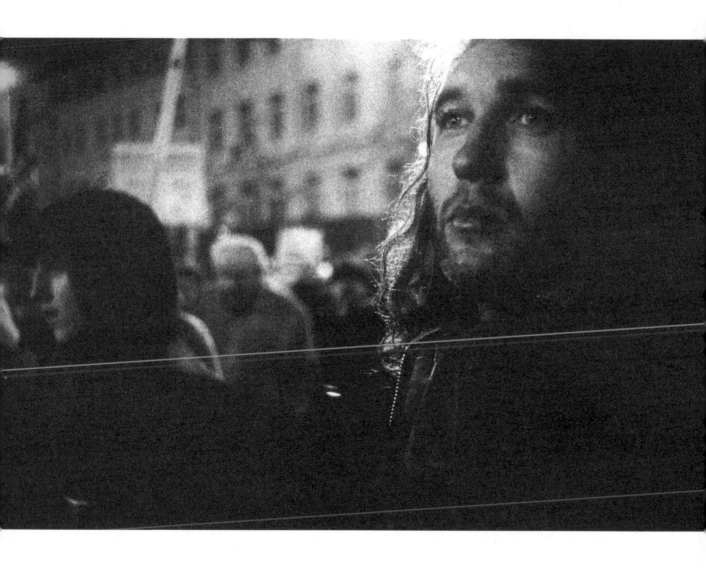

　　炎熱的夏季，有時讓人懷念起隆冬雪地裡那股冷颼颼的清新。將近三個月大的 Sonja，那「長」六十公分的嬌小身影，喜歡躺在床上與小熊竊竊私語，嗚啊嗚啊的聲音嘗試著微笑的努力，那是只有她們倆才懂的言語，先前九個月那漫長等待的考驗，一轉眼彷彿昨晚深夜帶著朦朧睡意看完的那部影片。這三個月以來，每一天這個初來乍到的小生命無時無刻都以不同的面貌向我們展示著生命裡最甜蜜的驚喜。

　　人們有限的記憶，是按下快門時，那喀嚓一聲剎那即永恆的提醒。攝影世界裡時間的推演不必然是線性的邏輯，日常生活裡經常性的對照與反省，每每讓那些最平凡的場景，散發著像是雪片般潔白且細膩的光暈。

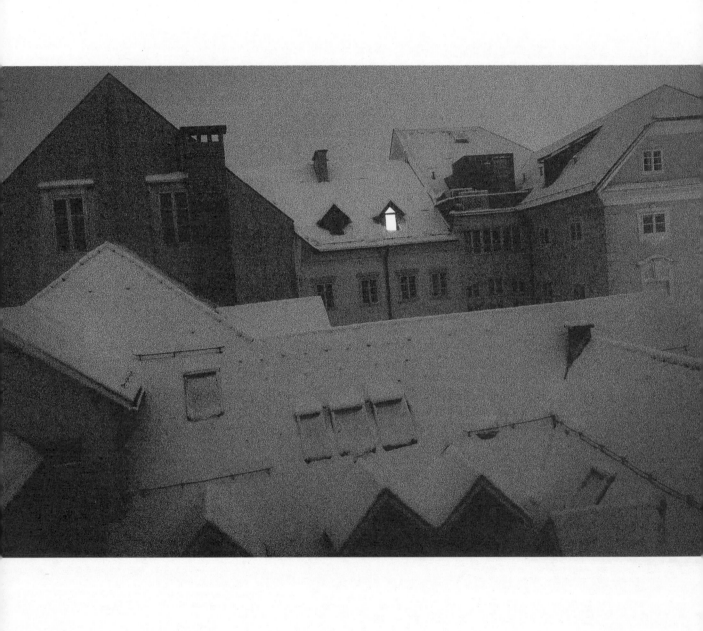

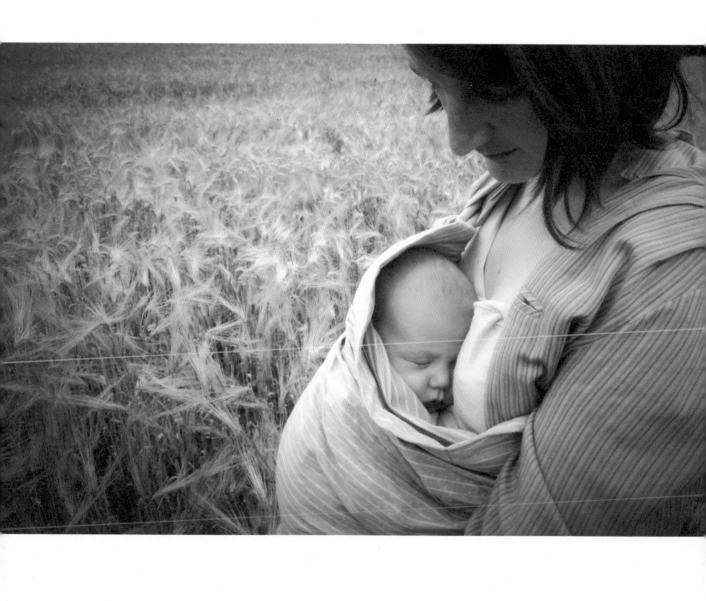

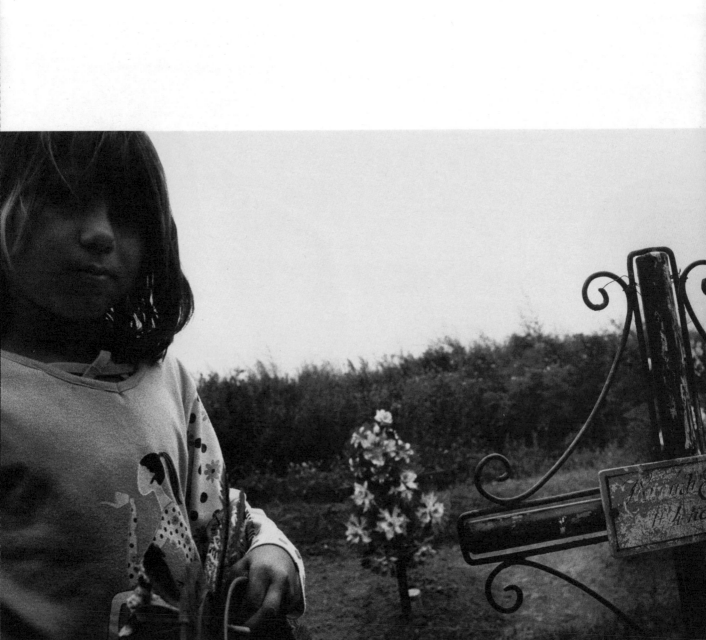

斯洛維尼亞
Slovenia

斯洛文‧格拉代茨
Slovenj Gradec

二〇一一
八月二日
2011

　　吉普賽人的故事是歐洲攝影師經常關注的題材，捷克攝影師約瑟夫‧寇德卡（Josef Koudelka）一系列關於東歐吉普賽人的故事，更是相關主題中最經典的作品。我在匈牙利南部、克羅埃西亞邊境的吉普賽小鎮吉爾萬福（Gilvánfa）也進行了類似的影像觀察，那些彷彿能夠一眼看穿你心事的眼睛，伴隨著韌性與純真的童心讓我學會用不同的角度來看待攝影。

　　在吉普賽人的村子裡拍攝並不容易，向來封閉的小鎮突然見到外來訪客的關心，尤其是東方面孔帶著相機，確實引來不少注意，你無法假裝你的好奇，想要帶著相機走進他人的生活需要時間更要有耐性。很可惜時間有限，自己也沒有調整到最適切的心情，以致於沖洗底片時發現許多曝光不足的場景，我相信那是拍攝當下自己怯場的證據；至於在那些曝光過度的畫面裡，驚訝之餘同時也再次確信：想要拍到「好照片」的努力若不慎超越了攝影者的同理心，故事也不會在底片上正確地顯影……測光表的數值僅只是參考的依據，最可靠也最貼心的方式其實是細心地去感受觀景窗兩邊呼吸的頻率。

　　小女孩身後是家族的墓地，那深沉的眼神遠超過她實際的年齡，村子裡比她年長幾歲的少女多數已嫁作人妻，少婦們背著小嬰兒奔波在產業道路旁尋找丈夫在田裡的身影。

　　在吉爾萬福我學到每次見到類似的片刻都應該心存感激，觀景窗裡雙方眼神那短暫的交集，縱使資訊不足無法確定上一秒鐘或下一格畫面裡的故事會如何進行，但某個很純真的什麼就這樣永遠地被保存在那寧靜的二度空間裡，像是某種液態的固體，人們習慣稱之為攝影。

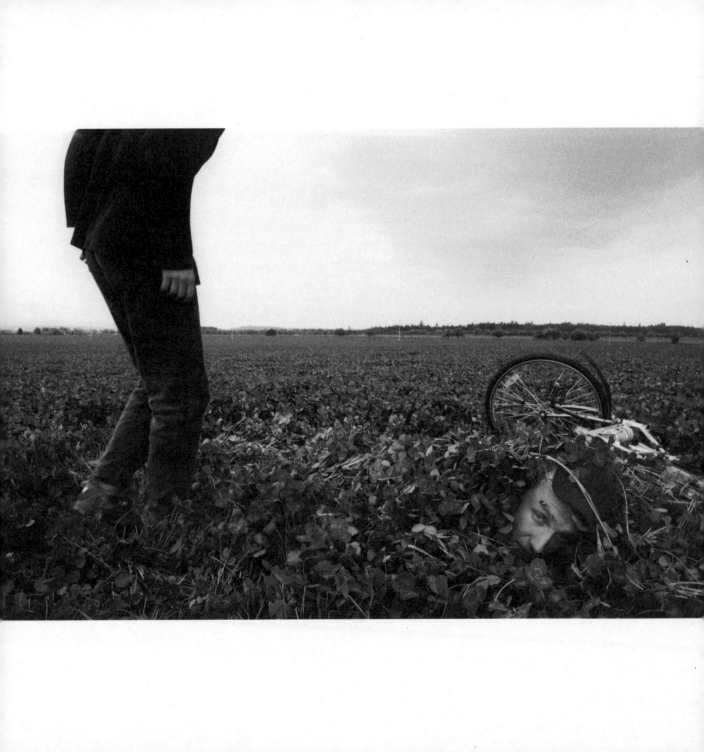

你可以學到暗房技巧，也有攝影棚打光的課程，但攝影學校永遠不會教你該如何鼓起勇氣觀看眼前真實的人生。轉個身，抬頭正視眼前世界裡的未知，身段要溫柔，輕盈的腳步必須誠懇，像舞者們那般曼妙的舞姿。

需要勇氣觀看的風景遠比電視螢幕的畫面來得深沉也更有層次，我們也總是小心翼翼地將珍貴的畫面收藏在內心深處，在那專門收藏祕密的盒子裡擺上好一陣子，並期盼下一個祕密將帶來更全面的解釋。

「轉身，或者不轉身」──如果當時手裡也拿著相機，這會是王子哈姆雷特的大哉問。

攝影的目的不是為了要截取某個多了不起的剎那或永恆，只不過是對著一面鏡子反覆練習那最基本的轉身，如同小嬰兒在床上試圖翻轉自己的身子，每次成功的嘗試，望見天花板時那種驚喜的眼神，澄澈不帶有一絲灰塵……耳朵可以聽見身後的對白，但眼見為憑的畫面你必須轉過身，如此單純的好奇心，其實是一種本能。

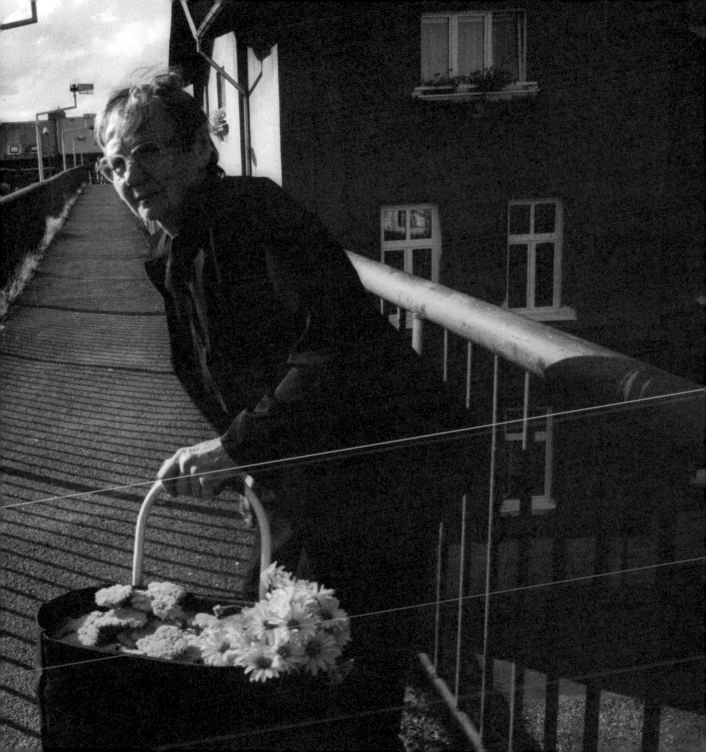

　　那是當初重新認識攝影的地方，是教我學會用新的觀點來理解攝影的學校，那是位於布拉格市郊，全中歐規模最大的精神療養院：Bohnice（Psychiatrická Lé ebna Bohnice）。很難想像布拉格這樣美麗城市的一角，占地廣大的精神病院裡邊收容了至少兩千五百位受傷的靈魂。

　　當時正在準備布拉格電影學院（FAMU）的畢業製作，學校要求我們帶著相機去認識一群人，在固定的地方，與那群人「一起」完成一個影像故事。我幾乎每天去，精神病院裡有種奇特的時間感，一轉眼是兩年半，Bohnice 其實是個對外開放的英式公園，不同部門各自被安置在獨棟二層樓高的空間有些還有小花園，遇上好天氣病情輕微的病患喜歡在公園裡散心，也不願意離開院區，聽他們說，醫院大門外另一邊那群不友善的病患要特別小心，會影響他們才剛好轉的病情。這裡也有一座劇場與新藝術（Art Nouveau）建築風格的大教堂，一家固定展示病患畫作的咖啡館，護士在後門抽菸準備交班，心事重重的家屬們提袋裡裝著糖果和餅乾，也有人隨興躺在草坪上享受初秋太陽的溫暖——不只一次，我在同樣的位置遇見那同樣神祕的姿勢，不清楚他（她）的名字、性別、年紀，只有身旁塑膠袋上一排廣告文字……試著靠近藉由可能的氣味或任何聲響協助資訊的辨認，結果都是徒勞的嘗試。

　　困惑之際，相機快門卻也敏捷地在底片上以一格一格的畫面標明自己的疑問，之後也在暗房洗出來的印樣上以紅筆圈選並以問號註記，再次確認負片影像裡那搶眼的問號在草坪上神祕的睡姿，並暗自慶幸這並非虛構的幻象或者某個瘋狂念頭那海市蜃樓的影子，畢竟在精

神病院也待了好一陣子⋯⋯

　　精神病院裡的朋友們教我學會用攝影來問問題，練習將那些不企求會有答案的問句用詩的邏輯重新排列，換個角度嘗試更自由的修辭，每次渴望靠近的企圖心，都是沒有偏見的反省，事物的表象就是無法輕易地滿足你，尋找答案的過程通常是更多問句的收集與累積。

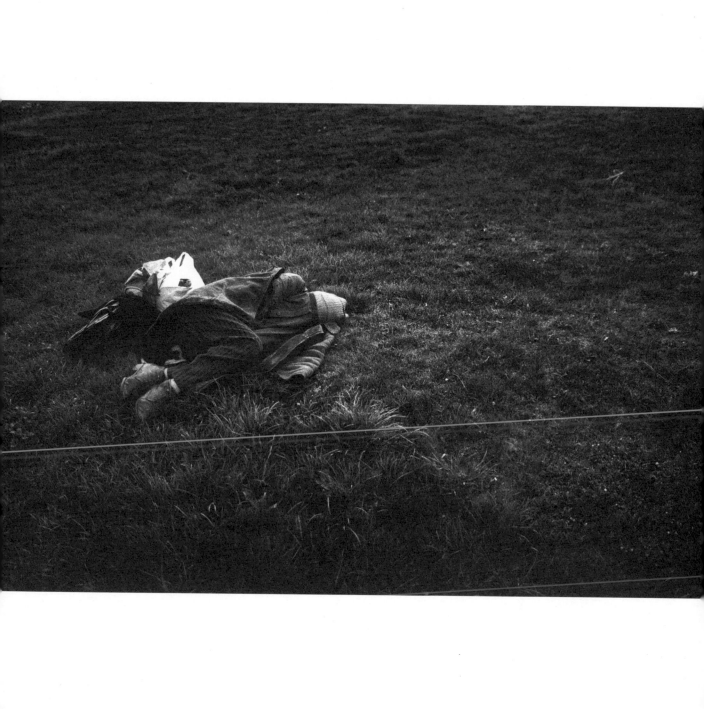

中國
China

北京
Beijing

　　沙漠裡的旅人，渴望看見一座城市，遊子在異鄉闖蕩，在別人家那張柔軟的沙發上，會更在意自己行囊裡邊那些思念的珍藏。

　　捷克朋友家的後院，五十年的警察生涯，Janc 先生平時喜歡自己動手維修機械，退休後成了小鎮當地一家藥廠的技術總監。家裡大小事總習慣自己打點，捨不得丟棄的老舊桌椅整齊地擺放在後院，他也細心地將座位重新分配，沙發的破洞隨著歲月浮出於表面，年代有的久、有的遠；夕陽西斜正溫柔地在桌椅的皺紋上勾勒出迷人的曲線，好一幅溫馨的畫面，彷彿閒話家常的同學會那般熱烈，至於眼前流動的世界，桌椅們選擇靜觀其變。

　　夕陽似乎也是這群古董傢俱的老同學，通常在月亮出現之前才風塵僕僕地趕著露臉，那金黃色的光線，讓沙發上的破洞看起來就像客廳牆上的老照片那樣親切，輕鬆的氣氛與話題的悠閒讓我有種在自家客廳裡的錯覺。替沙發的同學會拍了張照片好讓桌子們留念，順勢坐到它們替我預留的座位，好奇從沙發的角度看去，他們眼中的後院究竟是怎樣的世界。

　　天邊一抹白雲清湯掛麵，眼前是波西米亞初秋的藍天，多麼希望此刻台北的家人就坐在自己身邊，等不及想要和他們分享這趟大旅行所見識到的視野，以及當初在台北客廳的電視機前，那些自己想像都想像不到的畫面……

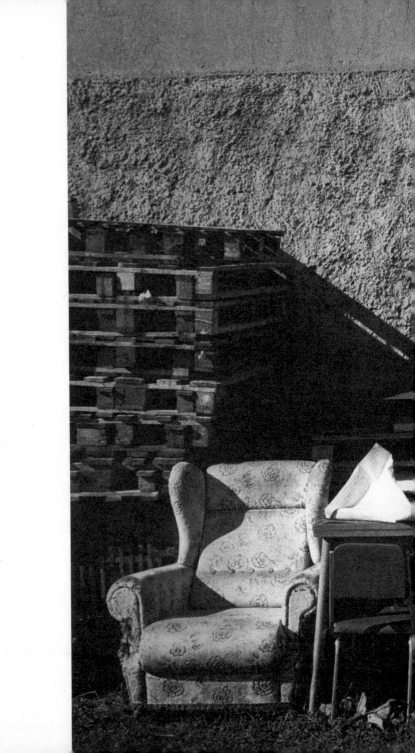

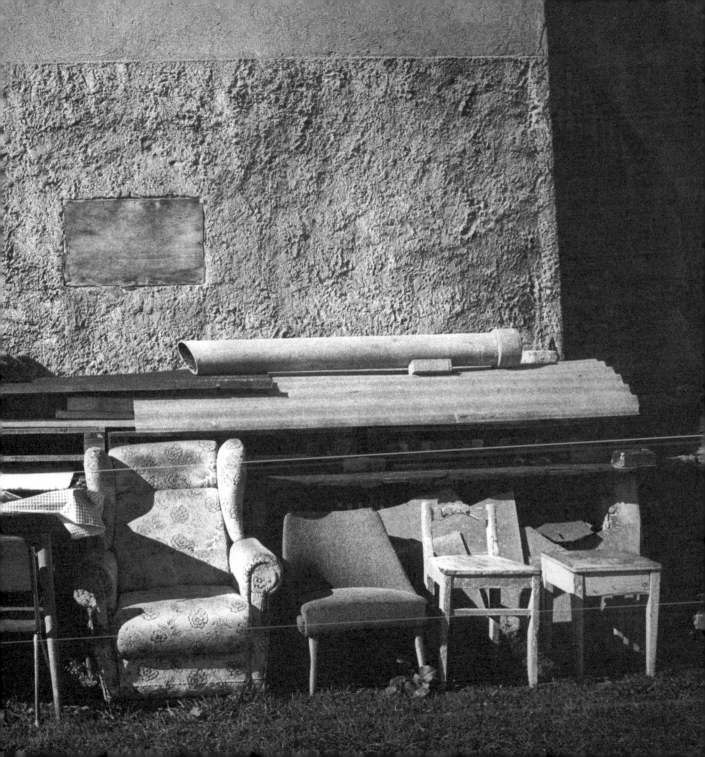

九月二十二日，窗外天橋上 LED 電子時鐘顯示距離我三十三歲的第二天只剩八分鐘的時間。2003 年起旅居歐洲，太多的回憶，八分鐘實在很難仔細回顧那彷彿一場夢的歐洲八年。還記得在歐洲的第一個生日，我在挪威的夜車車廂，火車難得誤點，午夜時分才正準備開往北極圈。

三十三歲的生日，人在台北帶著 Anja 與 Sonja 在身邊，與台北的家人見面，今年的生日是個低調也百感交集的一天。家中年邁的小狗幾天前在睡夢中旅行到另外一個世界，今天我們在淡水三芝海邊，火化前與她道別見了最後一面，眼睜睜地看著不久前還在客廳蹦蹦跳跳的小傢伙，被鎖進溫度很高的密室裡面，煙囪竄出一道濃煙，然後精簡成一團骨灰，最後再被裝進紙盒裡面。我們決定到附近的海邊走走，在人煙稀少的海邊我拍了這張照片，Sonja 下星期就要滿五個月，我好奇當初她來到這個世界之前，旅遊手冊裡邊是否有提到生離死別這樣的章節……

人們喜歡海洋，因為海岸線一望無際沒有邊界，原本多愁善感的思念，那些理性頑強的制約，在海邊頓時間都失去了輪廓與防線。海風將手裡的故事書吹翻到先前沒注意到的空白頁，沙粒沾上頁面構成某種座標一般的小點兒，暗示我們最渺小的連結才是故事的起點。母女倆像是被海浪沖上岸那樣，讓強勁的海風給吹到鏡頭前，浪花回身往當初來的方向輪番告別，井然有序彷彿事先經過多次排練，匆忙的身影來不及說再見，母女倆逆著風繼續往前，生命最耐人尋味之處，不正是離開以後與到達之前，兩者擦身而過時那最短暫的交疊？

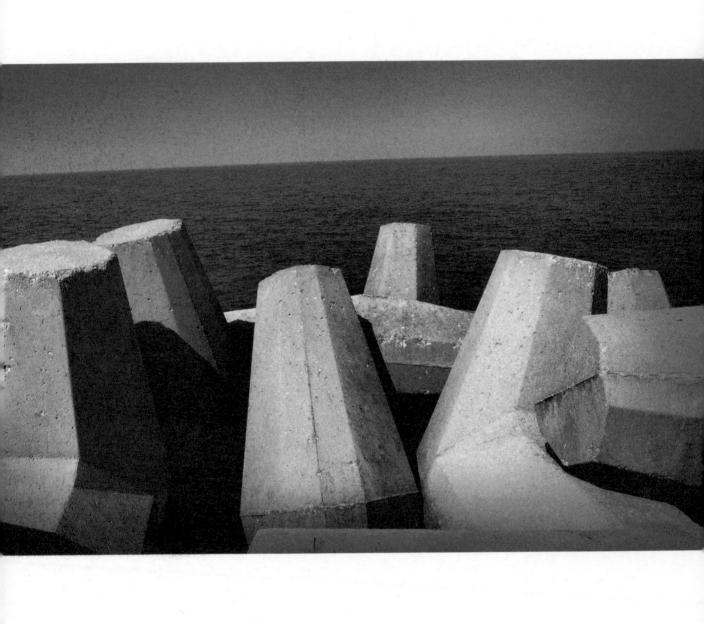

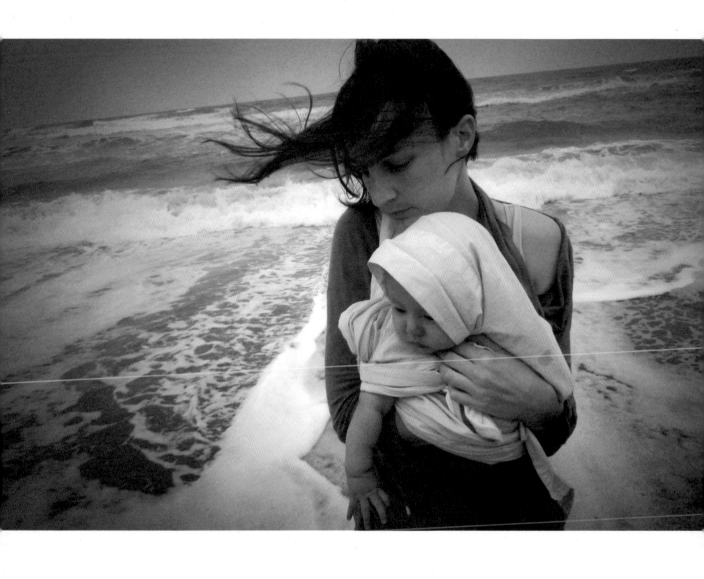

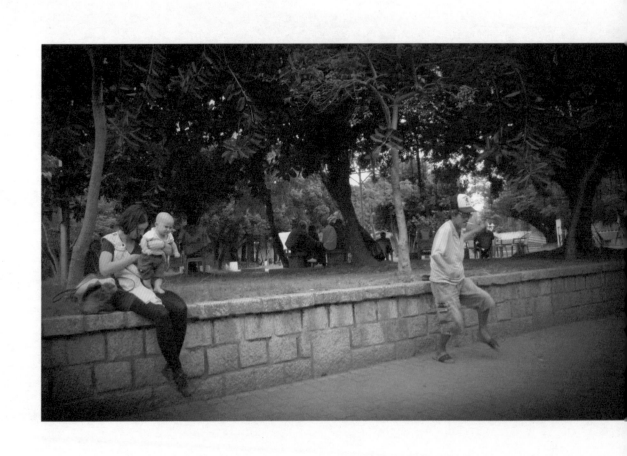

We are so small between the stars, so large against the sky, and lost among the subway crowds I try to catch your eye.

—— *Stories of The Street*, Leonard Cohen

　　圖左：第一次來台灣與我家人見面的 Anja，她的家鄉是巴爾幹半島北端的斯洛維尼亞，懷裡是我們五個月大的 Baby Sonja。

　　圖右：頭上一頂藍白色棒球帽的中年男子，台南孔廟前小公園裡與我們擦肩而過的陌生人，四目交會時我們點頭示意，台南人的熱情與愜意，讓這裡的街道充滿活力，手裡的相機似乎對剛離開大樹下的棋局，男子從矮牆一躍而下的動感十分感興趣。

　　在網站上搜尋斯洛維尼亞與台灣之間的距離，下個頁面接著出現醒目的粗字體：9261 公里，那擲地有聲，帶著重量與想像力，像是保險箱密碼的一組數字。究竟如何在那漫無邊際的抽象裡找到具體的相對位置？讓第一公里與 9260 公里稍稍靠近似乎並不容易。

　　兩地目前時差七小時，各自占據著白天與夜晚的位置，照片裡他們彼此間的距離不到一公尺，如此蒙太奇一般的並置，是攝影裡的任意門，攝影師總是渴望鑰匙。

A: Your father must have been a thief.

B: Huh???

A: Because he stole the stars from the sky and put them in your eyes.

　　男生：「妳的爸爸一定是個小偷！」（女生一頭霧水）男生於是趕緊補充道：「因為他偷走了夜空的星星，將他們都悄悄地放進妳的眼眶裡。」據說美國酒吧裡最經典的搭訕台詞是這樣子說的。

　　看看那些新手爸爸們臉上開心的神情，不都洋溢著如此「神偷」一般的得意？Sonja 剛滿七個月，窗外大自然正準備將春裝收進衣櫥裡，空氣的味道是歐陸初冬特有的冷靜，而 Sonja 渾圓的眼珠好似壁爐裡剛添加的柴薪，熱切地在新世界裡四處打量游移，更像是夜空中閃閃發亮的小行星，專注地聆聽那些穿梭於夢境裡的祕密，不時眨眨眼認真地表示同意。

　　嬰兒的眼睛與攝影師的相機，星空中的點點繁星，彼此閃爍的頻率隔著以光年來計算的距離相互呼應，輕巧地附和著人們帶有節奏感的腳步與呼吸；讓我們重新見識到日常生活裡時常為灰塵所覆蓋的驚喜，喚醒人們再次向眼前現實世界搭訕的憧憬與熱情。

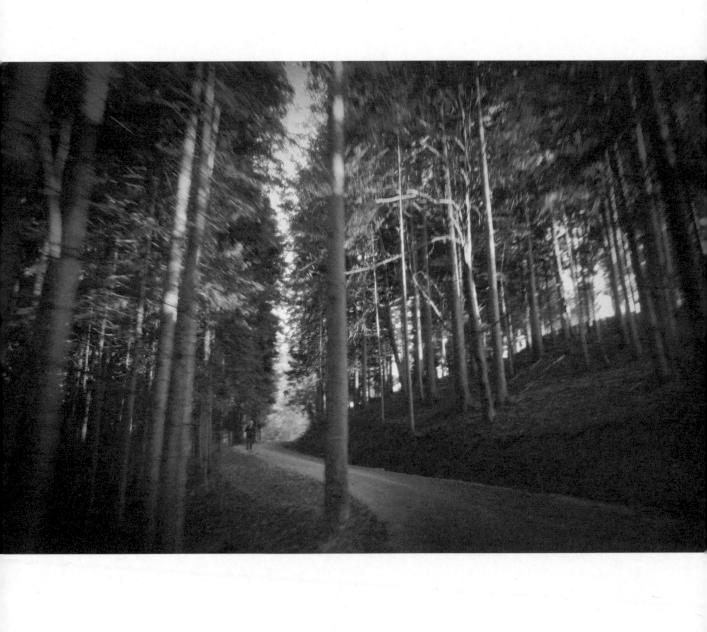

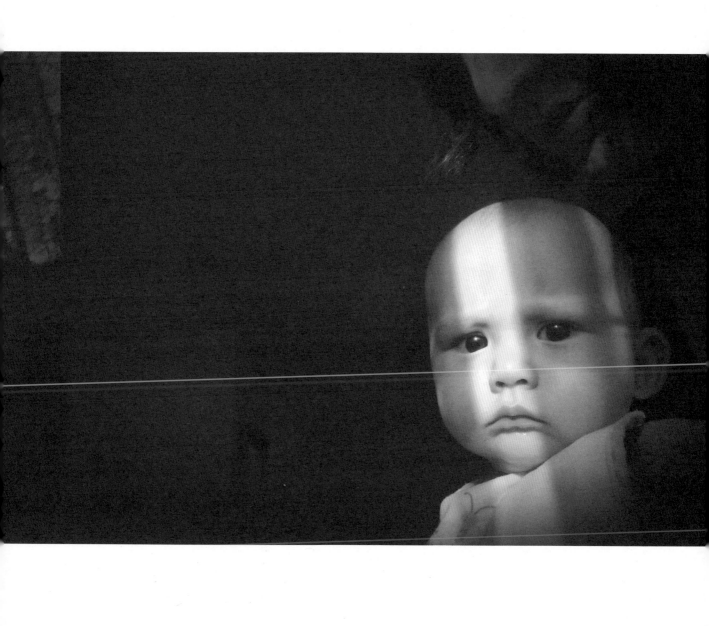

斯洛維尼亞
Slovenia

斯洛文‧格拉代茨
Slovenj Gradec

十二月十五日
2011

　　人的記憶，是大腦神經系統裡最獨特也最輕巧的儲存／檢索工具。聽見似曾相似的聲音，不經意瞥見街角浮動的光影，或者某個色塊的提醒，我們於是穿越時光隧道，鑽進回憶的抽屜，很直覺的本能讓我們重新檢視那些顯得生疏的往事，某段曾經十分熟悉的旋律就這樣被輕易地喚起，縱使隔著遙遠的距離，那曲調的抑揚頓挫依然清晰。

　　記得國中時期每天的早自習，導師都會在黑板右側寫下一段孔子論語裡的短篇或錦句，作為一天的開始。那個年代求學的氣氛仍標榜著聯考是地球上最重要的事。背著裝滿參考書的書包，頂著小平頭，長襪切齊膝蓋下緣，那時我是遵守校規的好學生；每天早晨經過訓導主任與糾察隊員那銳利的眼神，然後看見比我們更早到校的導師在黑板上的字跡是如此工整，那是孔老夫子的訓示，只可惜無論當天的發言究竟有多引人入勝，我們只希望最好不是長篇大論……若當天孔老夫子的談話格外有興致，傍晚放學的鐘聲結束前，文言文默寫的任務便極有可能無法完成，寫著一手好字的導師又似乎與孔老夫子熟識，母親也只好在校門口空等。

　　「看來我必須在孔子與媽媽之間作一個清楚的了斷……」今年十月在台南孔廟前，我放低嗓音與 Anja 聊到這段恍如隔世的陳年往事。早已記不得也數不清當年忙著聯考衝刺的日子，究竟用了多少張紙以「默寫」的方式來埋葬自己青春期的心事，只為了將黑板上那段從教室裡任何一個位置看見都顯得冰冷的文字，在最短的時間內，套句導師經常掛在嘴邊的說辭：「變成是你的知識！」縱使必須透過那些最不平易近人的方式，反覆地書寫，在心底默念一次又一次，更沒有人願意站出來告訴我們，死背的課文不等於知識……當時一群穿著白長

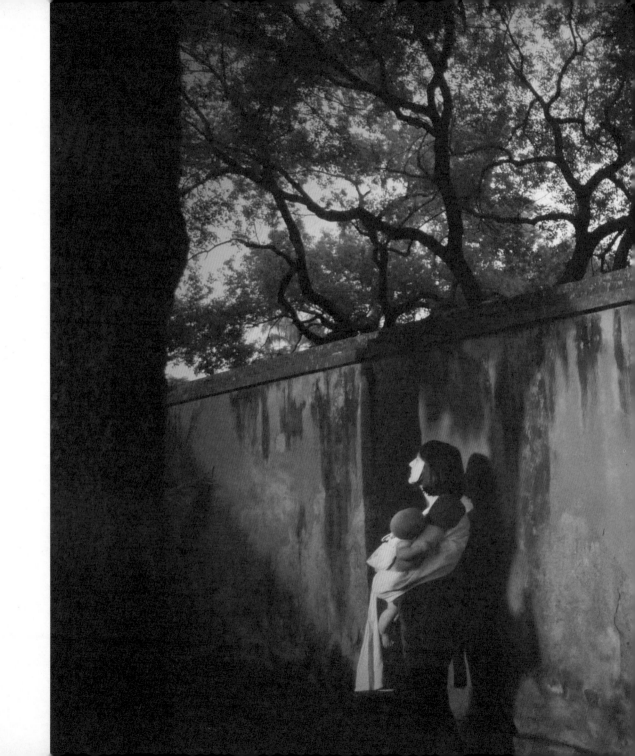

襪，每天扛著一打參考書上下學的小男生與小女生們，最大的恐懼是晚自習結束後爸媽在校門口等不到人，或者聯絡簿裡出現「學習態度被動，請家長協助加強叮嚀」那樣聳動的文字。

　　1990 年柏林圍牆倒塌時，我正在教室靠窗的位置掙扎地嘗試將黑板上那段深奧的文字「知者樂水，仁者樂山。知者動，仁者靜……」以正確的順序排列在空白的默寫紙。那些雋永的文字，究竟該如何與眼前的生活產生連結或找到更多可能的詮釋，當時沒有人追問，更沒有人鼓勵我們嘗試，因為聯考的考題只要求你挑錯字或者同義詞。

　　直到多年後隻身搬來歐洲，每每在很遠的地方旅行時，望著異鄉風景裡那全然的陌生，腦袋裡突然閃過那些當年默寫時所背誦的句子，這才開始仔細推敲當時沒有機會親近的心思。「歐洲學生是否也流行默寫這種事？」我問。此時 Sonja 在 Anja 懷裡正睡得香甜，她急忙比了「噓！」（要我音量放輕的手勢）她很喜歡孔廟裡東方古典建築的巧思，我在孔子神位前傷腦筋思索著「訓導主任」與「至聖先師」究竟該如何用最貼切的英文向她解釋……

Taiwan　台灣

Taipei　台北

　　如果哪裡有一本給新手爸媽的實用辭典，我相信排行首頁首位的單字應該不是朋友們開玩笑時提到的 Aspirin（用來對抗頭痛的阿斯匹靈藥片），而是我在 Anja 身上所學到的，那「無條件的愛」（ unconditional love ）。

　　「條件」兩字在嬰兒與母親的世界裡並不存在。一種很含蓄的堅毅，那種共通人性裡最溫柔也最執著的母愛，我深信是讓太陽每天從山的另一頭照樣昇起的召喚。做爸爸的除了只能拍照當作見習之外，記得要像貓咪一樣，以最輕盈的腳步，下樓給母女倆準備早餐。

三月一日
2012

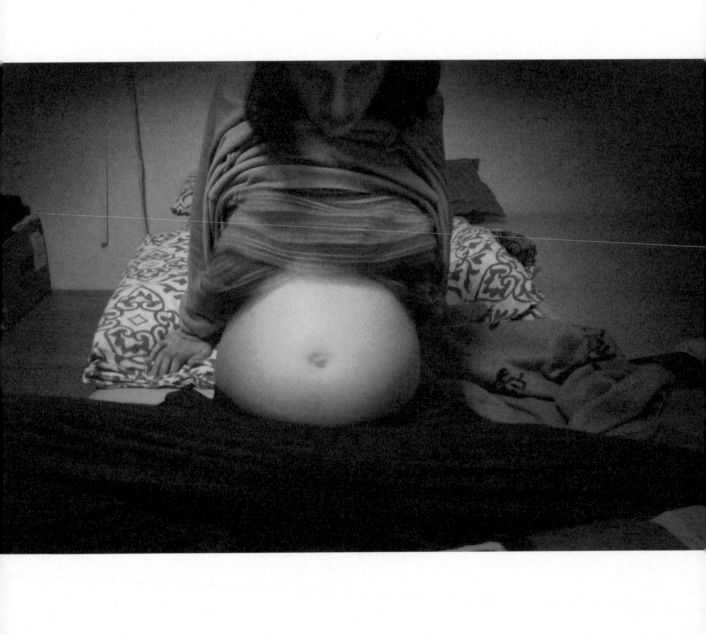

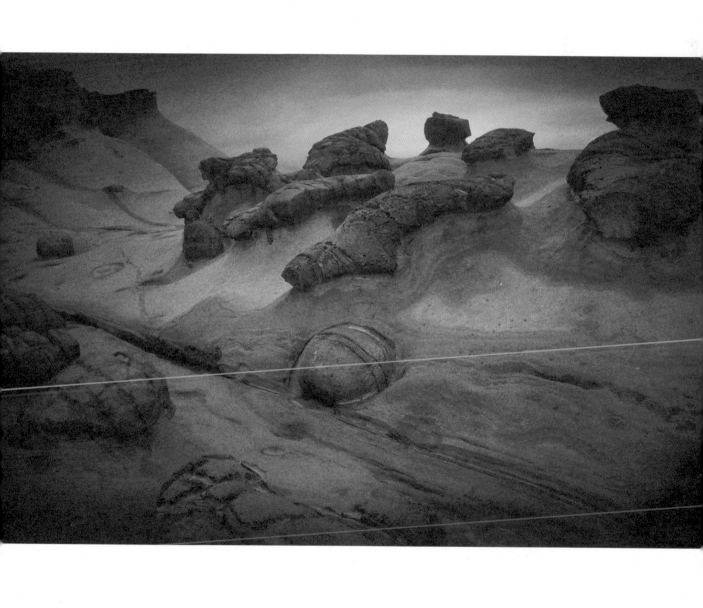

斯
洛
維
尼
亞
Slovenia

斯
洛
文
·
格
拉
代
茨
Slovenj Gradec

Sonja 加入我們的第三百三十一天。

　　昨天剛學會自己走路，搖搖晃晃，卻也第一次踏出扎實的步伐緊貼在地球表面，沒有電視機裡罐頭掌聲或者灑花特效那種多餘的熱烈，但就在那一小步脫離地面重新抬起之前，地球的轉動稍稍停頓了幾秒鐘的時間，爸媽兩人很有默契地看了彼此一眼，從今天起，這六個腳印的組合會在更多地方出現。

　　我們正在以色列北邊的阿卡古城（Acre），回溯阿卡輝煌的歷史，亞歷山大、凱撒與馬可波羅等人讓這個地中海東岸的海港成為東西交流的重鎮，當年東征十字軍的馬匹也曾在阿卡的石子路上狂奔。

　　古城裡的 Sonja 像是搭乘時光機才剛登陸的太空人，地心引力、古老的城市記憶都沒有讓她分神，小小太空人謹記那些古老的指示，唯有專心才能讓腳步騰空的任務順利達成。她努力遊說大腿肌肉「這將改變你的人生」，並拜託小腳至少再離地 0.5 公分……膝蓋於是慢慢彎曲像一道彩虹正在山谷形成，最後腳掌再輕輕著地，我們於是聽見太空船引擎熄火後的散熱聲。

　　這格外新奇的一道流程，彷彿是星球上最有趣的遊戲兼熱身，重複如此簡單的練習，始終持續那呵呵的笑聲，Sonja 似乎藉由這樣的暗示提醒我們：勇敢地踏入未知是最幸福的一種本能。

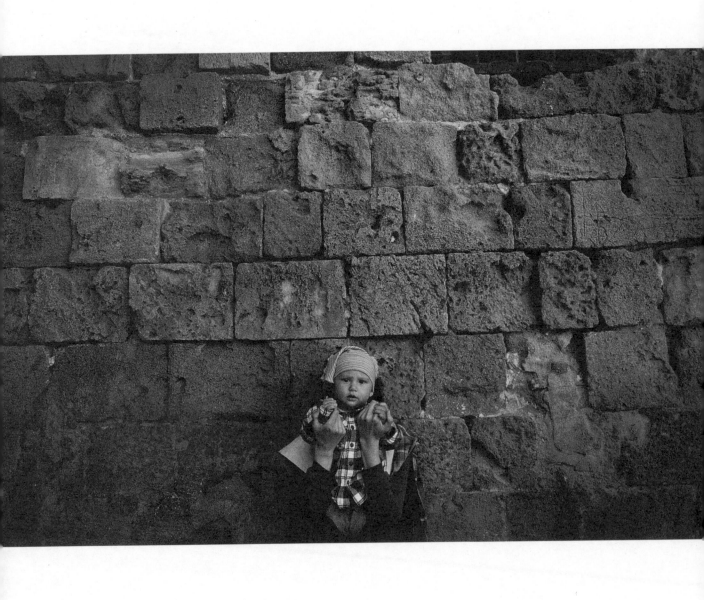

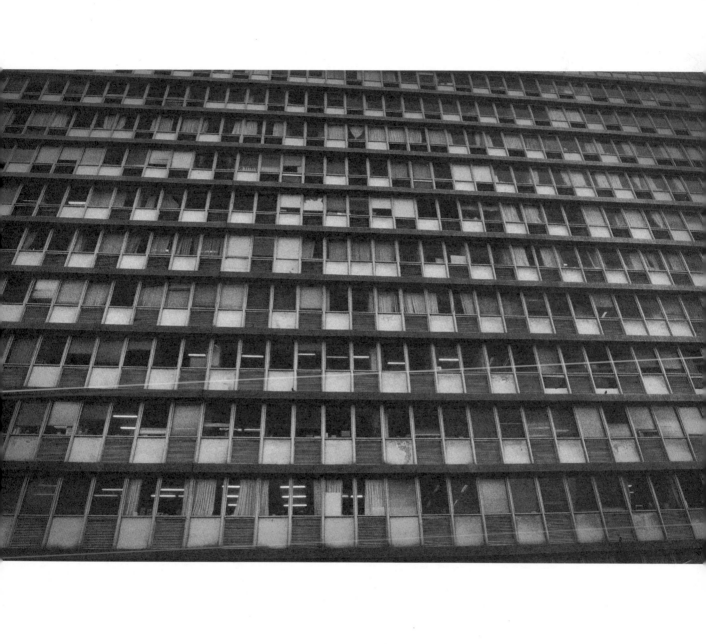

斯洛維尼亞
Slovenia

斯洛文‧格拉代茨
Slovenj Gradec

四月十八日
2012

　　再過十二天就是妳一歲的生日，當初妳登陸時所搭乘的太空船，我們很開心地遺失了艙門的鑰匙。謝謝妳從那個遙遠星球所帶來的新知識，還有客廳裡不曾間斷的笑聲。我們滿心期待另一段旅程的開始，以及我們將要一同書寫的故事。Happy Birthday，我們的小天使！爸爸答應妳：十七年後，妳可以在外頭 party 到凌晨，但可別忘了家裡大門的鑰匙。

　　With love，爸爸。

人們對於「流浪」兩字通常有著過於浪漫的遐想。

先前布拉格的七年，確實也是某段漂流的蒸發，企圖在內心世界的盡頭，停下腳步回頭審視當初來時的方向，試圖打開另一扇門，瞄一眼關於未來的假設更好奇世界究竟有多大。

對於「流浪」有了全新的看法，直到自己當了爸爸。

2011 年夏天，東北角的海邊，經過十四個小時的飛行，三個月大的 Sonja 第一次見到她爸爸在海島上的家鄉。海風彷彿是從銀河系的盡頭使勁地吹來那樣，Anja 隨口問著懷裡的 Sonja：「我們到底是從什麼地方把妳帶來的啊？」頓時間我才意識到，這不就是人類最原始的流浪？當初從另外一個世界來到這裡的路上……

至於之後人們常掛在嘴邊的那些流浪或者在路上，不過只是向那鄉愁的原型致敬吧，我想。

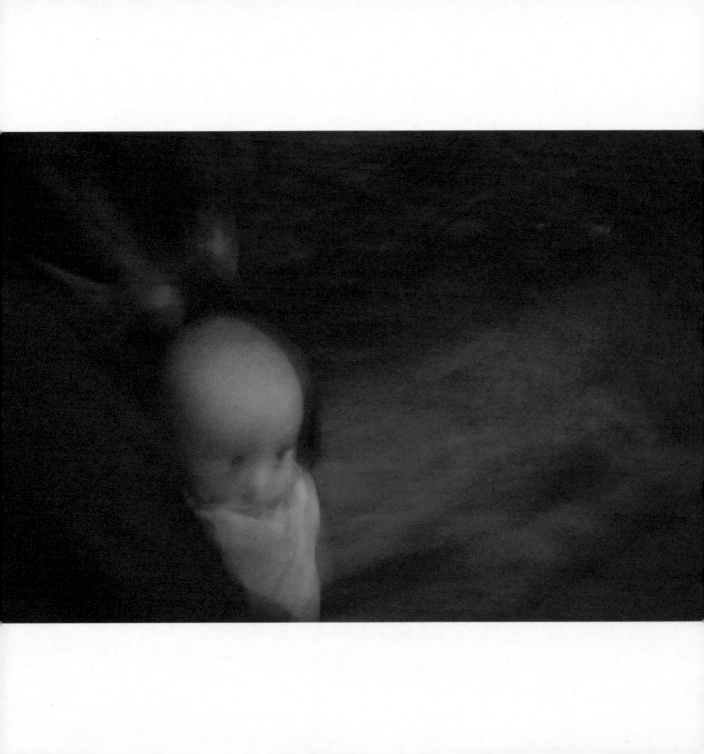

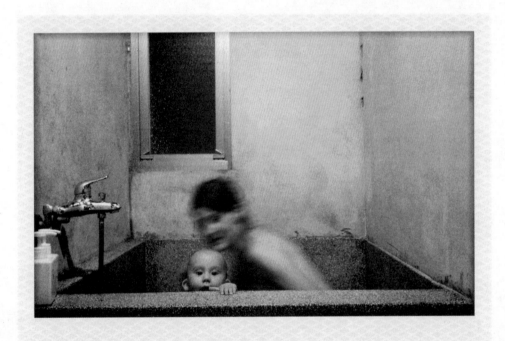

　　2012 年初夏，一家三口再度拜訪台南，這裡是我們每次回台灣的最愛。高鐵沿線深淺交織的綠色漸層，就連窗邊剛滿一歲的小 Sonja 都按捺不住臉上的興奮，睜大著雙眼開心地表示終於脫離了水泥叢林的都市，自己也很期待有機會再次親近島嶼上的綠地與歷史。

　　我們在歷史悠久的神農老街找到猶如自家一般溫馨的舒適，確實很台南，大樹下濃郁的人情味，在這裡你可以聽見、有機會碰觸真實的歷史，以及那些即將被遺忘的故事。民宿頂樓陽台的正對面，屋頂上一棵老樹，樹根糾結在鐵皮屋頂與電纜線之間，像極了提姆‧波頓（Tim Burton）正在台南拍攝新片。一旁的藥王廟，週日深夜只剩下那對情侶依依不捨徘徊在大門前的台階，後邊小巷藥局的招牌以斗大字體標記著二十四小時營業。

　　我好奇嘗百草的神農氏當時的心境，究竟是格外激動？還是平靜地出奇？或許緊張伴隨著篤定？攝影師按下快門時那種忐忑，不自覺倒吸一口氣的心情與神農氏的勇氣可有一絲接近？這是否也正是藥王廟前總吸引了大批攝影師聚集在此汲取靈感的原因？

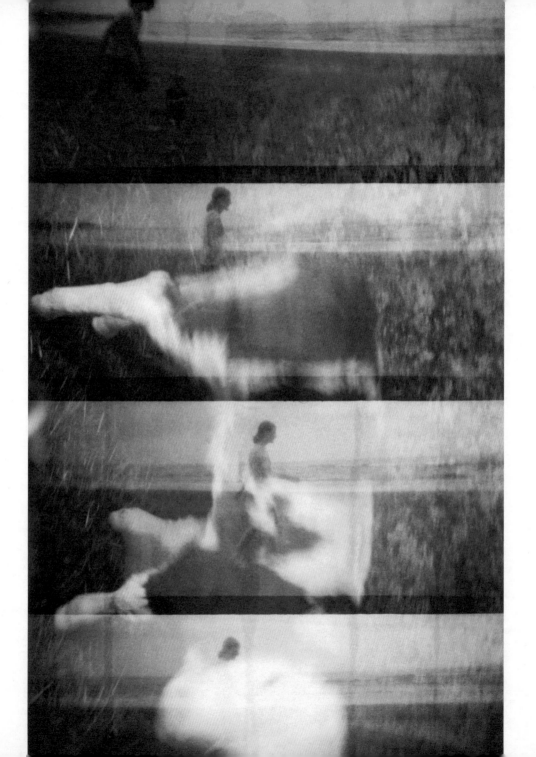

斯洛維尼亞
Slovenia

斯洛文‧格拉代茨
Slovenj Gradec

七月二十日
2012

攝影其實很簡單，只消一頭小牛，一位年輕媽媽，走在海邊。

然後他們彼此相遇，在那格僅只 35 釐米寬的世界。

捕捉即將消失的畫面或凍結時間，是人們長久以來對攝影的誤解。

仔細再看一眼，**攝影其實更像是將地球表面某段旅程的終點與起點給重新連結**，將具象的地標給塗抹，取而代之的是那帶有詩意的虛線。時間不僅沒有被凍結，方寸之美裡邊那跳躍的律動反而更形強烈。

我想不到世界上還有哪種比攝影更輕盈的媒介。

某處飄來柔軟的羽毛一片，驚鴻一瞥略帶羞怯，羽毛的重量只有 1/125 秒（或者更輕）的時間，就這樣飄呀飄地穿越了人類最古老的夢境與喧擾的現實世界。

人們喜歡在海邊散步，在沙灘上留下腳印，開心地將郵戳蓋在砂質的信封上，趁著郵差休假，讓浪花送到海中央的信箱。更像是賣力地收集某種證據，證明自己確實曾在現場，冀望以腳底的沙粒讓自己確信，在這座顯得不太真實的劇場，我正真實地站在舞台上。

海浪一波波向沙灘靠近的韻律，與心跳呈現同樣溫柔的頻率，形成某種讓人感到安心的呼應，如同與家人重逢時的擁抱，總是窩心，再久也不會膩。聽著心跳與海浪交織成的旋律，再次睜開眼睛海浪已悄悄帶走了腳印，只在沙灘上留下像是抽象畫家簽名那般隨興的筆跡，更像一道謎語。

人們喜歡散步在海邊不是沒有原因。沙粒與潮汐所堆砌出的抽象圖形像極了生命風景的縮影，直言世間沒有永恆的定律，人們因此強烈感應到沙灘上那淒美的信息，它讓詩人們歌頌、攝影師透過鏡頭演繹。究竟是沙粒在拉扯潮汐，亦或海水總是向陸地傾心，這或許是打著赤腳走在海邊的哲學家們，澎湃的腦海裡經常在思索的命題。

唯有繼續在海邊散步，加上足夠的運氣，有一天也許會稍稍接近那答案的邊際，如同漲潮的海水日復一日試圖擁抱夜空中的繁星。

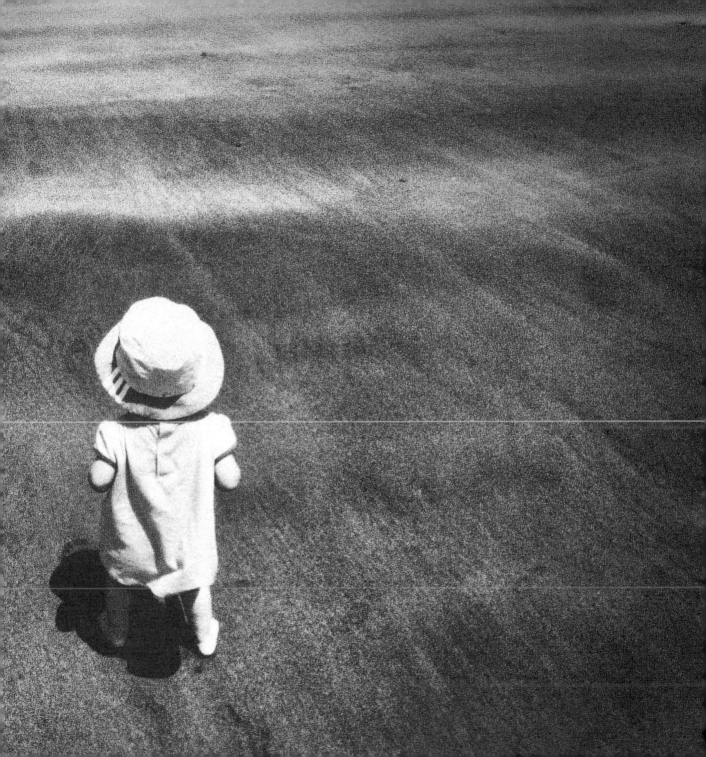

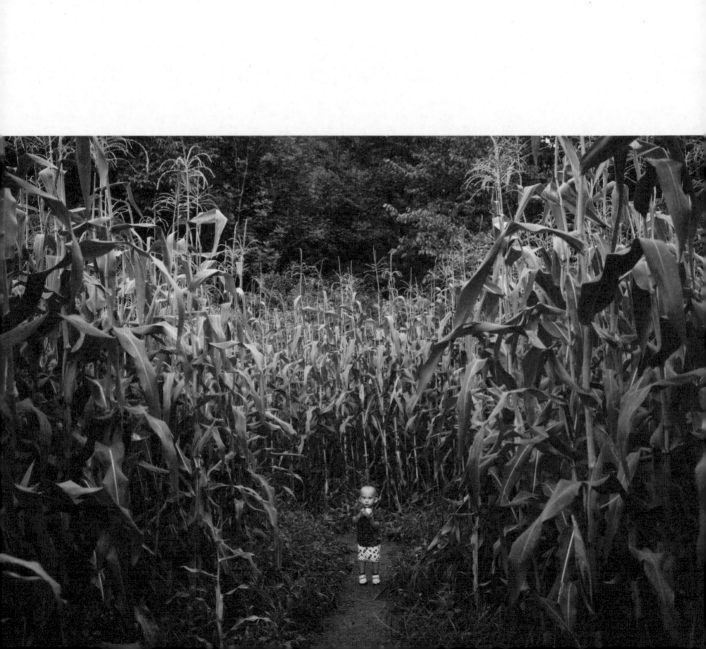

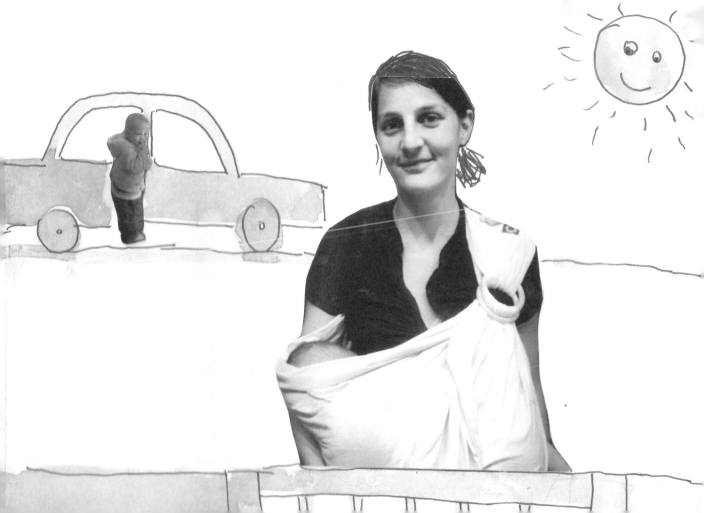

斯洛維尼亞
Slovenia

斯洛文‧格拉代茨
Slovenj Gradec

九月三日
2012

168
/
169

人們與生俱來的勇氣若像一株植物筆直往上生長，究竟會有多高大？

孩提時代那純真的好奇心如果是種顏色，是否就像樹梢那嫩綠的新芽？

對於生命本能式的熱情假設是植物的根，那可能有多堅強或多麼倔強？

我們喜歡帶著 Sonja 在森林、在田野裡迷路，任由她領路，原本只預計十分鐘的散步開始無限延長，而好奇心所呼應的腳步讓你聽見每片樹葉都在自己耳邊嘀咕著悄悄話，腳下那塊不顯眼的泥巴，其實是偽裝在樹叢裡的一位什麼專家。跟隨著 Sonja 那輕盈的腳步，每個轉角的風景與以往都不大一樣，一種似曾相似的非比尋常……

斯洛維尼亞
Slovenia

斯洛文·格拉代茨
Slovenj Gradec

九月二十三日
2012

It is good to have an end to journey toward; but it is the journey that matters, in the end.

—— Ernest Hemingway

昨天是自己三十四歲的生日，搬到歐洲一轉眼已近十年。

縱使車窗外的風景已不再清晰，我總記得二十四歲的生日，一個人在挪威奧斯陸車站那難得誤點的車廂裡。當時正在歐洲自助旅行，北歐罕見的誤點插曲，似乎意圖傳達某種委婉的訊息，北國午夜奧斯陸火車站顯得冷清帶著某種永恆的涼意，襯托著月台上我和背包倆人相依為命那顯得堅決的背影，挪威文廣播的聲音傳來一長串濃濃北歐腔的問句，聽起來就像是：「真的確定就要展開這趟大旅行？」「現在反悔還來得及……」，這是我所聽過最耐人尋味的車站廣播訊息。緊握著座椅的扶手，依循月光皎潔的指引，火車終於往北極圈的方向義無反顧地駛去。

這些年在歐陸的旅行，車窗外那些呼嘯而過的風景若有機會影印，印刷成壁紙或明信片那樣的圖形，應該有機會向金氏世界紀錄（Guinness World Records）委員會提出申請。更從未想過這趟十年的旅行，在 2011 年的春天竟然安排我「旅行」到斯洛維尼亞近奧地利邊界的小城斯洛文·格拉代茨市立醫院的產房裡，我們迎接了第一個小 Baby。我看見她一雙彷彿老練的旅人那般澄澈的小眼睛，還有些害羞，卻絲毫掩飾不住對於眼前世界的好奇。

一年多來，跟在後邊我們忙著追逐 Sonja 那纖細的身影，她搖晃的步伐像是樹梢隨風搖曳

的枝枒，在陣陣微風裡旅行；她無止境的好奇心是一望無際的海洋，那海邊的風景與光影，每一秒鐘也都呈現出最獨特的戲劇性，每片浪花的驚喜也從未在岸邊留下重複的腳印。

　　孩子好奇的眼睛裡，永遠隱藏著讓攝影師心曠神怡的祕密。

　　你發現有一種最體貼的觀察叫做聆聽，腳步同時也不自覺地像花園裡的貓咪那樣輕盈。我尤其喜歡帶著 Sonja 搭火車旅行，向外望去是那先前曾經過或者反覆於夢境中出現的風景，還有車窗上我們三人的倒影，好似默契十足的搭檔結伴旅行，一組三人早已牽手走過了很遠很遠，很遠的距離……

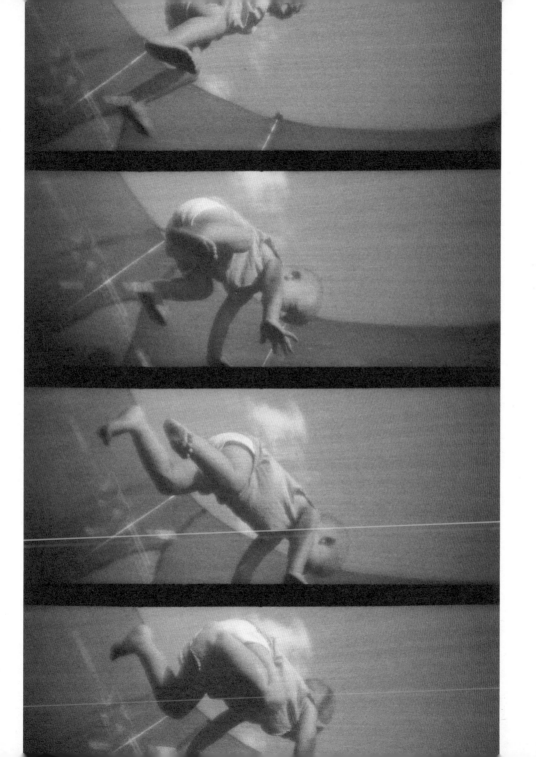

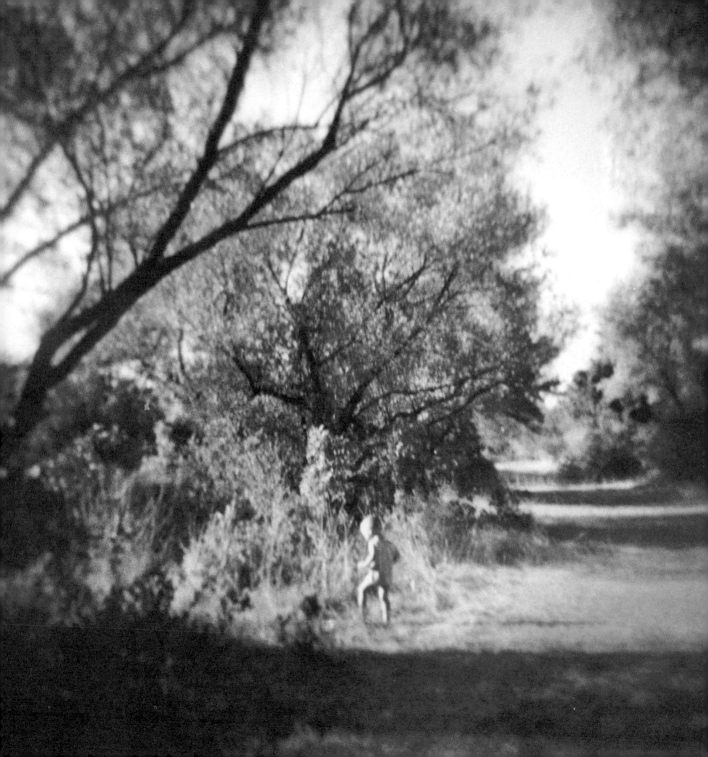

斯洛維尼亞
Slovenia

斯洛文‧格拉代茨
Slovenj Gradec

九月二十五日
2012

174
/
175

每個成年人心中其實都有一顆火星。

那也是為什麼見到「好奇號」（Curiosity）傳回那些火星表面探測的照片時，我們會不自覺地倒吸一口氣。

某種原始鄉愁的場景，是那樣粗糙，不帶任何裝飾或者矯情，關於火星大氣的組成，天空的顏色我們都不熟悉，但偏偏就是有種莫名的親近。

每天早晨一睜開眼睛，我們不也是費盡心思想要登陸或者靠近自己心中的那顆火星？殷切盼望那最純粹的好奇心，能讓現實世界裡日漸沈重的腳步變得輕盈。

那看似瘋狂的努力，日復一日自夢境裡的潛意識延續。好奇號的照片只不過是暗示，而火星表面那些類似腳印的痕跡更是十足曖昧的證據──提醒我們太空漫步那樣輕盈的節奏感曾一度存在於孩提時代那單純且醉心於探險的童心。

可能只有最浪漫的太空人或者信仰感性更甚於理性的科學家們，最後才會發現，火星表面那些讓人匪夷所思的特殊質地，其實都是地球人類好奇心那最沒有偏見的結晶──童年那純真的勇氣被現實世界的重力侵蝕，被藏在那些人煙罕至的洞穴裡，隨著記憶的撤退都凝結成那種膠著、渾沌且笨重的不明物體，趁著月全蝕稀薄的大氣或那年正值火星距離地表最近之際，被吸引到了那裡。

科學家至今仍致力研究導致童年好奇心憑空消失的原因，而我猜想火星天空的色澤，與童年頭頂上那些有著奇特形狀的雲朵應該非常接近。

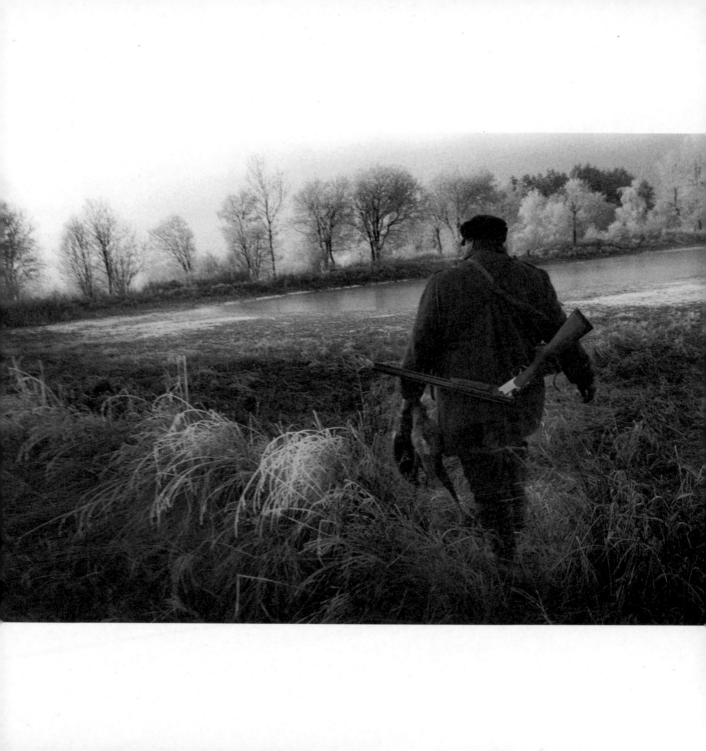

人生如戲。

雖然我們無法預先決定大幕昇起時劇本裡序幕的場景，但至少陸續搬進了自己屬意的大小道具；大自然的四季也替舞台上的光線做了最公平的設計，綠地、落葉、雨季或者雪景似乎也都帶有某種週期性的旋律。

攝影，則是劇場觀眾席上那聚精會神的場記，她那本筆記既冷靜也富有詩意，讓我們隔著距離將舞台上的相對位置，人物進出場的順序分別看個仔細。認真的觀眾會發現最精彩的台詞劇本裡往往來不及註明，因為在那感動的當下，腦筋一片空白唯有傾聽內心深處的聲音；而通常讓觀眾們鼓掌叫好的走位，是最簡單的腳踏實地。

戲如人生。

大自然所建構的場景總是那樣直率，真性情；台上演員們揣摩對白時的依據、甚或那最細微的呼吸若也能有所呼應，相信即將上演的下一幕劇，自然會是最精彩的劇情。

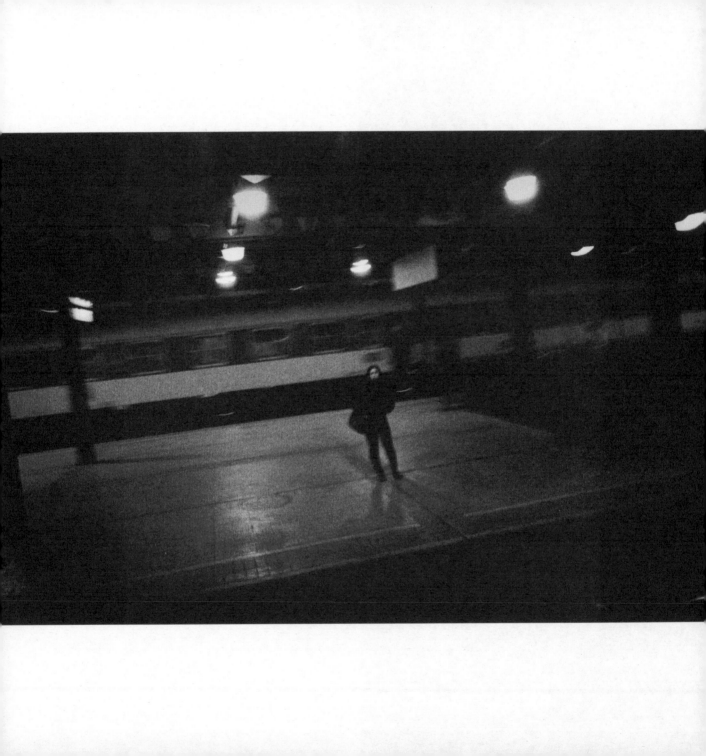

斯洛維尼亞
Slovenia

斯洛文・格拉代茨
Slovenj Gradec

十二月二十八日
2011

　　電影膠卷一秒有二十四格影像，相機底片一捲是三十六張照片，如此換算，一部片長兩小時的電影相當於 4800 捲底片。人的一生若以八十歲來計算，可能是 350633 部電影，也有可以是六百億張照片（一年三百六十五天＝ 31556926 秒，八十歲的生命有 2524554080 秒，再乘以一秒二十四格的畫面），六百億張的照片若排列在一起近十八萬公里，至少可以繞地球四圈……

　　並沒有第十三個月的存在，所以目前人們都選在十二月進行年終的盤點與那些平時罕見的計算，那種與以往截然不同的時間感搶先趕在跨年煙火的黃金時段前趕緊出場登台。很奇怪，你是否曾留意到，每年十二月路上人們的表情就是明顯比其他月份來的豁然，可能是統計結束之後的釋懷，又或許是失落的心情在重新出發前那低調的期盼。

　　十二月的盧比安娜，處處洋溢著濃郁的聖誕氣息，當地人口中的「Happy December」，炫目的聖誕燈飾，合唱團悠揚的歌聲，「Happy」是街頭隨處可見的標語暗示，「New Year」則更像那位篤定當選的候選人，每個人都高喊著他的名字，卻始終沒有人認識他那神祕的真實身分。

　　終於找到一點時間來整理那幾箱布拉格七年來所累積的底片。除去灰塵，即便相隔多年，仍舊是那一格格還聽得見聲音的畫面……縱使被收藏在安靜的紙箱裡邊，畫面的劇情隨著歲月的沈澱依然持續推演，一捲三十六張的底片儼然是自成一格的世界，快門按下的瞬間只是某段故事的前言，記憶與想像兩者間宿命式的角力與糾結召喚了一系列的畫面。

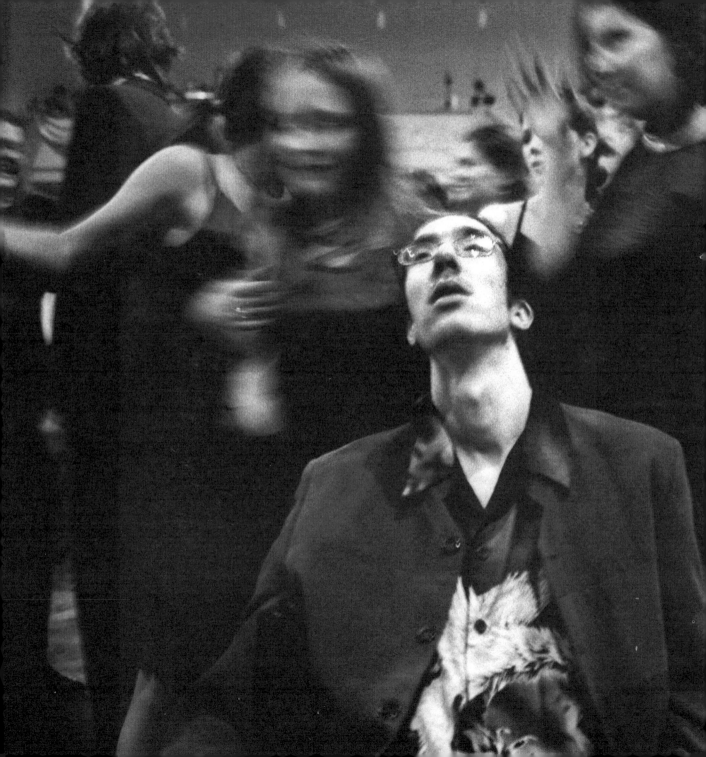

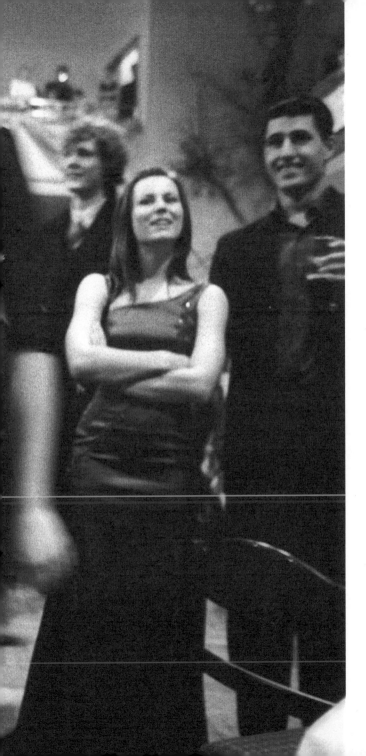

182

183

看著當時來不及分類的底片，每次不經意的眨眼，都像是輕輕按下遙控器上的靜音鍵，那些因此失去音軌的對白與畫面需要重溫日記裡的旁白字幕才有機會理解。原來，那個被遺忘所接管的世界，連一根針落在地面的聲響都能清楚聽見，那個透明的無聲世界漫無邊際，卻又與眼前現實裡的一切有種很篤定的斷裂，強勢地要求人們必須選邊……那一格格與窗戶同樣形狀的底片，讓我們有機會隔著距離望見彼岸那最幽微的想念，正逐漸被一股寧靜收納到某個真空裡邊，與我們漸行漸遠。

你是否也有同樣的經驗，手裡拿著一捲底片，在那扇窗邊，但就是想不起來究竟曾在哪兒遇見過那張臉。

無法複製的人生是一部影片，我們通常自導自演，面對鏡頭時也總是顯得羞怯。歲末年終，影片裡就是有些場景總教人格外掛念，甚至連當時那些 NG 的畫面也忠實地呈現了當下那些最不顯眼的心願。

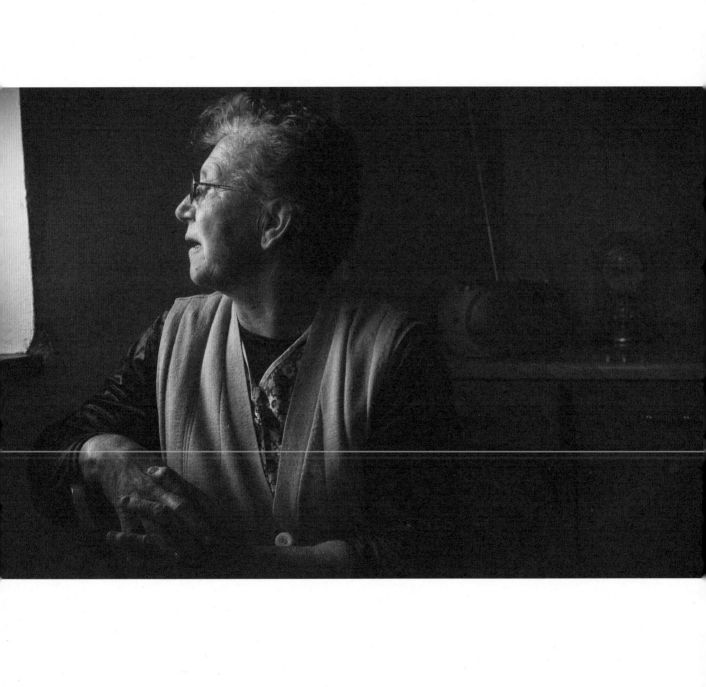

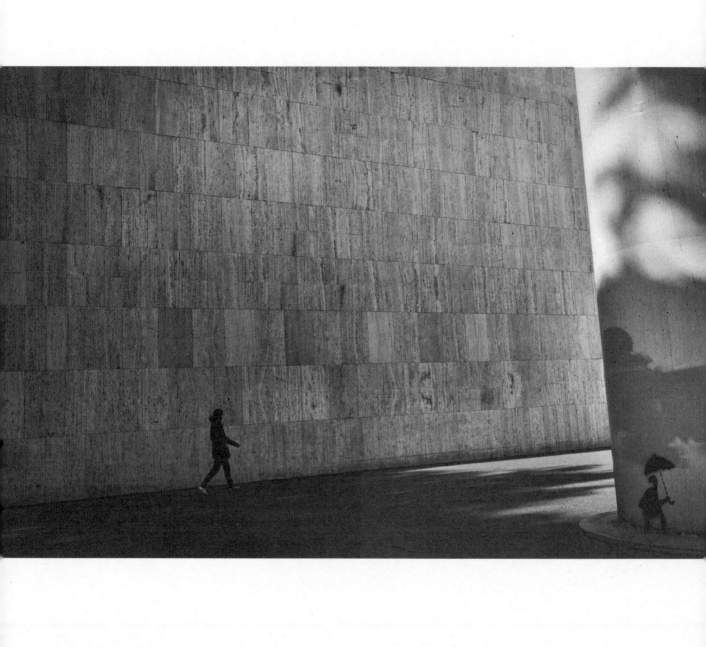

斯洛伐克
Slovakia

布拉提斯拉瓦
Bratislava

十月二十一日
2012

有時候我在想，影子，可能只是我們的想像。

或者，每天早晨我們對著鏡子刷牙，那被眾人普遍認知為「真實」的存在，其實只是想像力從某個角度不經意瞥見的抽象。好一個大哉問，恐怕不容易單單從一照片中就獲得解答；但試著問對的問題，遠比隨意挑選草率的答案更能培養自己的膽量。

目前正在斯洛伐克替雜誌進行三個星期的拍攝，Skype 上見到 Sonja 正一天天以驚人的速度長大，好想家，心底格外強烈的意向，在這裡吸引我目光的影像似乎也都是那一張張標誌著同樣的惦記、以某種謎題粉刷過的身影與臉頰，天真地盼望，透過我的一張照片，替所有的影子都找到一個家。

究竟何謂真實？真實應該就是家的那個方向。

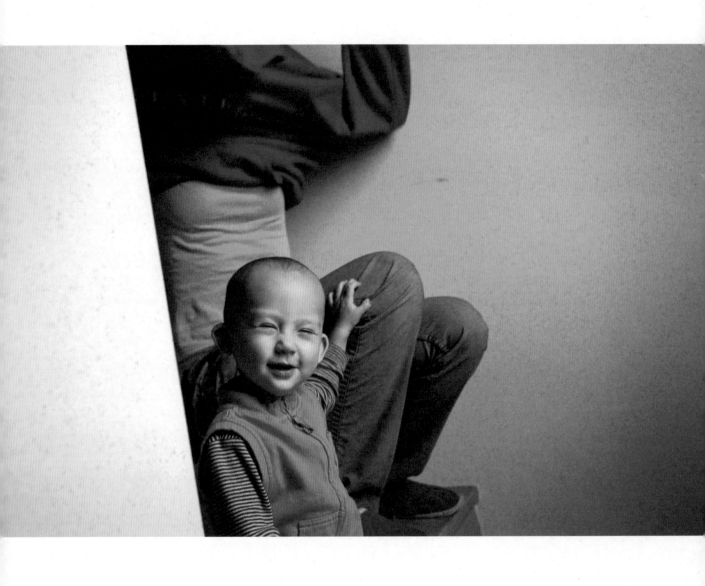

斯洛維尼亞
Slovenia

斯洛文‧格拉代茨
Slovenj Gradec

十一月二日
2012

拍照這件事，說穿了，其實就是在照鏡子。

　　無論是你在遠方或自家通往臥室的樓梯上所收集到的故事，都是當下攝影師某個狀態那最抽象也最忠實而且充滿隱喻的暗示。

　　做父母的，其實也是孩子們的鏡子。大人經常誤解自己的責任是要教導孩子成為或者接近某個成功的例子，但孩子的天真，單純地像一張正在曝光呈像的空白相紙，總是睜大著雙眼，在大人們那些最細微的一舉一動裡，在那面鏡子前，唯妙唯肖地揣摩，像是有著自己呼吸與靈魂的影子。

　　至於攝影師拍攝自己女兒這件事，像是在一望無際的海面豎起一面同樣也漫無邊際的鏡子，彼此的呼應與對照是如此傳神，究竟哪一面是鏡中的影子？哪一邊才是原始的真實？

　　此時閉上雙眼，仔細聆聽鏡子兩邊傳來那彷彿二部合唱的海浪聲，你突然看見自己心底其實始終靜靜地駐足著一個孩子，透過相機裡邊那面鏡子，與活蹦亂跳的小女兒開心地分享彼此爽朗的笑聲。那赤子之心是地球上最珍貴的一顆種子，小心翼翼地呵護它，有影像為證。

　　攝影，是生活的鏡子。

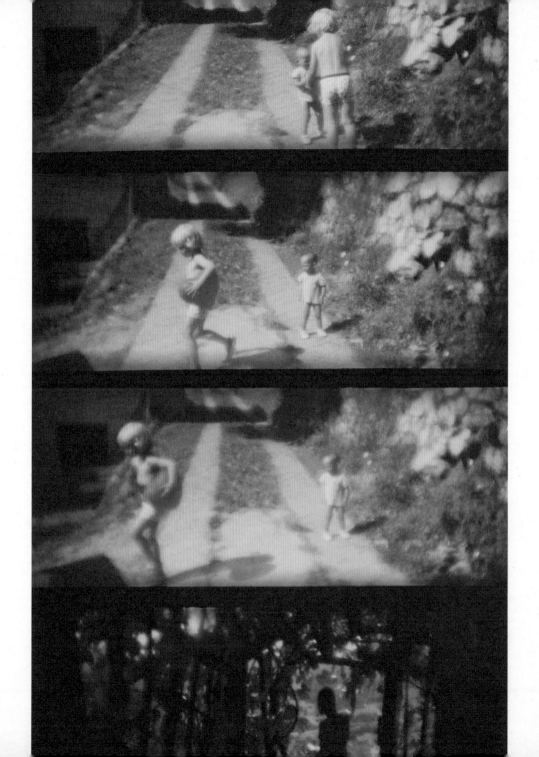

　　輕觸快門，彈指間截取眼前某個獨一無二的瞬間，那千分之一秒地球自轉時忘記打包帶走的畫面，或者凝結當下某個帶有溫度與值得紀念的時間，關於那個「當下」的迷思，是我們對攝影最普遍的誤解。

　　那些自己熱衷的攝影作品，通常講述的是快門釋放之後或之前，地表上某個角落，透過相機觀景窗所見的那個方形世界，攝影者搶先於眾人之前發現某段故事曾經留下的指紋與未來將被懷念的細節。

　　攝影的世界裡沒有現在式，攝影的語法強調過去與未來相遇時世界的結構產生了何種相對應的調整。

　　世上也沒有任何一種語言，文法會允許過去式與未來式的併置。但一幅攝影作品卻可以如此瀟灑地說故事，就透過薄薄的一張相紙，輕巧地湊合了過去與未來的一樁喜事，像是畫家作畫時調色盤上顏料的配製，也如同母親溫柔的手指替女兒編辮子；如此隨心所致，也深情而且無私，攝影作品行禮如儀捕捉了朦朧如月光般的時間標識，那些關於未來的往事……

　　我相信沒有任何照片能夠闡述一個關於「現在」的故事，就像坊間的地圖也從來不替讀者標記一座城市出口與入口的位置。

　　旅歐十年。有時頂著寒風背著相機，蹣跚地走在冬季冰雪及膝的鄉下，總會格外想念台灣夏夜晚風的清涼；兩次帶妻小回台北，恰巧也都是讓人汗流浹背的仲夏，市區汽車喇叭在高溫屢破紀錄的慫恿之下更顯激昂，過於熱情的夏天更讓我懷念歐陸雪地低調的身段，那靜謐的白色世界搭配點點雪花無聲息的飄降，那是最美妙的舞姿，也最約翰·凱吉（John Cage）的聲響。

　　問自己究竟該如何將截然不同的兩個季節收納在同一張照片上？

　　我決定先拍下歐洲的冬季然後收進春天的行李箱，幾個月後再將台北的夏天重複曝光在同一卷底片上，回到盧比安娜的家裡我習慣將照片貼在牆上，突然發現窗外已是落葉滿街秋天的氣象。

　　這樣的嘗試，像是在筆刷上讓不同的色溫彼此追逐在同一格的「畫布」上，難得有機會這樣近距離閒話家常。歐洲的第一場雪下在台北夏天沙崙海邊的小路上，時差七小時，溫差及底片粒子的對比與反差，讓那隔著距離的思念有了具體的形象，更驚訝地發現，那像極了夢境裡反覆出現的盼望與想像……

　　誰說攝影師只能拍攝清醒時所看到的景象？

　　我經常想家，在凌晨三點的盧比安娜，總記得台北新店那個當初長大的家，小時候週末的早上，通常媽媽帶著我跟弟弟到社區的菜場吃碗油豆腐配米粉湯；而人在台北出差時，也總是掛念著斯洛維尼亞家裡小女兒淘氣的笑聲與那雙大眼睛好奇地眨呀眨，每次在 Skype 上與她

們通話，心坎總不自覺地揪了一下。

　　歐洲十年，從捷克到斯洛維尼亞，我慢慢開始習慣，那宿命式如雪片般飛來的思念與牽掛其實只是夢境中和自己的例行對話，至於將不同的季節並陳在一張影像上，可能只是過於理性的欲蓋彌彰，但確實是格外私人的影像珍藏。

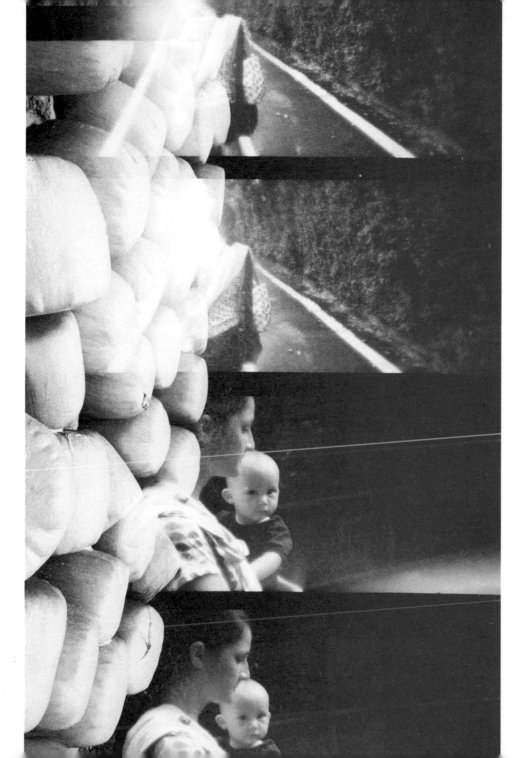

一步一腳印，凡走過必留下痕跡，但在攝影的世界裡，即便雙腳始終站在原地也會留下證據。

攝影只需要一根手指，兩條腿，拍照從來不是困難的事情。若從這個角度來理解，也許能將影像記錄的本質看得更仔細。你應該也會同意，攝影作品不該僅只是類似腳印的標記，只在 Facebook 上打卡那樣短暫的生命事後想起難免感到惋惜。

如果你相信，在那部自己身兼編導與主角的生命電影裡，每張照片都是極具說服力的在場證明，若想置身事外，寄望袖手旁觀的冷處理除了讓人不解更顯得矯情。

無論拍攝花草小鳥，捕捉笑容，鬧區街頭路人疑惑的神情甚或田野間的光影，每一次按下快門，無論是否刻意或者單純是腎上腺素的刺激，我們其實都在追問那同樣的命題：我是誰？自己究竟在哪裡？眼前人群從哪裡來？下一秒我又將往何處去……

按下快門時，雙腳通常不會騰空也沒有離地，而一張照片更是放慢腳步或者繼續前進這兩個決定之間最微妙的角力，也是那只時而猶豫時而篤定的試紙與溫度計。一昧追逐事物表面那些「美麗的風景」只低估了攝影的可能性，我不相信那會讓攝影師打從心底開心。在書店看到成排盡是關於構圖、相機鏡頭指南這類有時效性的參考書籍，我情願退到窗邊遙望遠方的街景並安慰自己的眼睛：「別擔心！無論是好是壞、貧窮或富裕，我們都會彼此珍惜，只有死亡才能讓我們分離。」

攝影的世界裡沒有捷徑，不如股票期貨市場有速成班讓你考前猜題，更沒有任何理性數據

佐以過往的統計協助你分析。

　　如果你願意，每張照片都是內在感性的證據，並賦予直覺那最具體的光影，透過鏡頭你努力向外搜尋，所見所聞其實是相機內側那個深沉某個過往並不熟悉的自己，這不是種最難得的美麗？

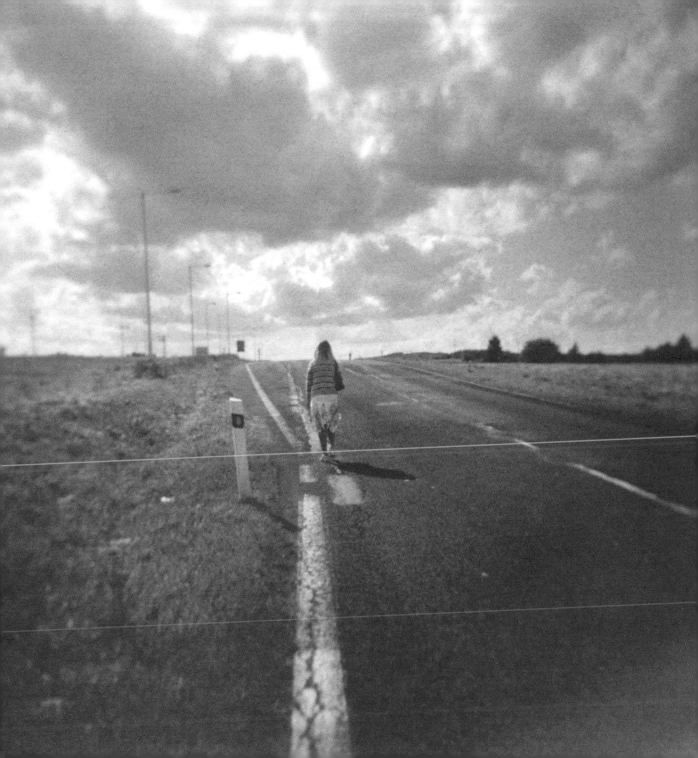

我想多數人都會同意，這是一個影像被過度生產的時代。

相機原本單純的記錄樂趣，或者對於眼前世界各式蛛絲馬跡那義無反顧的好奇，似乎已悄悄被諸多更為複雜的「什麼」所遮蔽，像是因為迷路而停滯在頭頂上的那片烏雲，烏雲下隨處可見懷念陽光的心情，卻沒有人抱怨且出奇地安靜，所有相機鏡頭繼續對準的是國王的新衣。

每每在路上遇見有人手持相機我都會很開心，也總是特別留意其他攝影師選擇用哪種方式來處理他的好奇心，又如何收藏現實世界裡那些浮光掠影的詩句，怎麼在眾多雜音與訊息排山倒海放肆糾纏之際過濾出純淨的光影，並投射某種極度私密的隱喻，我總是好奇。但讓我驚訝的是，那些攝影師的眼神裡不約而同透露出那份不自在的恐懼，最純粹且最開心的好奇也被大片的烏雲給遮蔽，看了讓人不忍心。

究竟從什麼時候開始，我們意識到將下巴輕輕抬起，正視眼前世界那每一秒都不曾重複的風景，坦蕩蕩面對自己內心的好奇竟然需要無比勇氣？上一次手持相機腳步輕盈，吹著口哨哼著某段與眼前故事搭配的輕快旋律，彷彿很久以前的事情？

快門喀擦喀擦的聲響，據說是為了要嚇跑頭頂上的那片烏雲——那莫名的恐懼。閉上眼睛放下相機，回想那最原始的感動與童年記憶裡那些開心的風景，這感覺像是打著赤腳走在海邊或田野的泥巴地裡，國王的新衣漸漸褪去，陽光輕觸臉頰，汗珠抹去尷尬的矯情，你於是理解，這是好奇心的溫度與證據，你必須流汗，你必須走進那個不斷召喚你好奇心的場景裡……

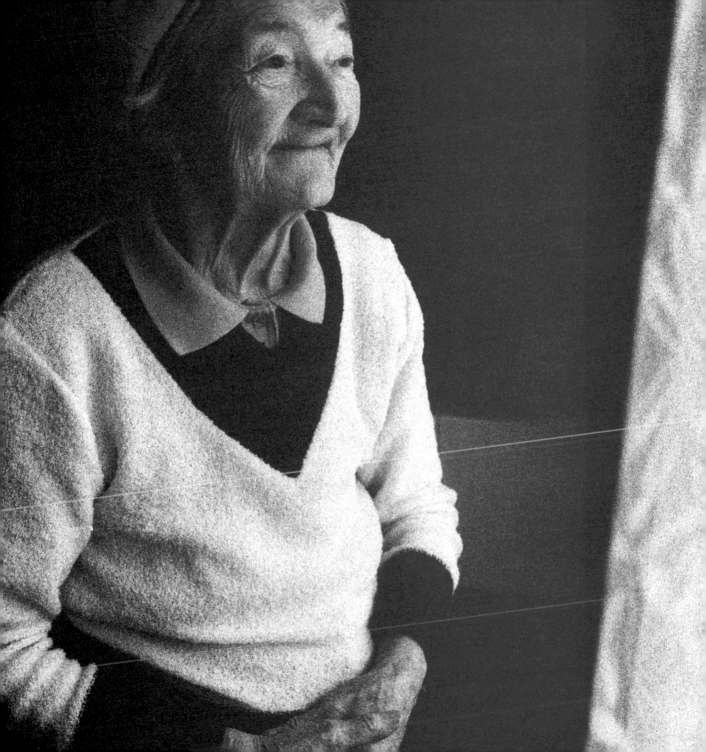

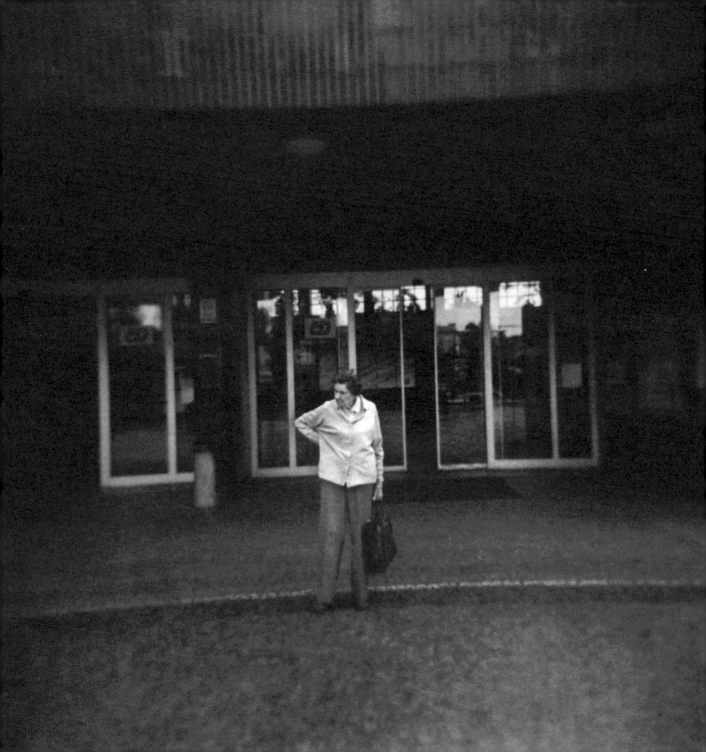

斯洛維尼亞
Slovenia

盧比安娜
Ljubljana

十一月二十九日
2012

　　從小數學就不好，當了爸爸之後連簡單的加減都顯得傷腦筋。如果你問我「一加一等於幾」，我會回答「一加一等於一」，而我真的這樣相信。

　　剛慶祝了 Anja 奶奶九十三歲的生日，雖以輪椅代步但健康還算無虞，唯獨那記憶硬碟裡早已不勝負荷的資料正逐漸褪去，就是想不起來眼前自己長子——Anja 的爸爸，也是 Sonja 的外公 Jura 的姓名。兩天前，一歲半的 Sonja 才剛學會外公名字的發音，追在後邊踏著跌撞的步伐喊著「Jura……Jura……」，客廳的笑聲整晚持續。

　　九月回台探望奶奶，奶奶提到自己八十六歲的身體，切年糕時手腕實在沒勁兒格外吃力，我接過菜刀刻意用加重的語氣叮嚀，下次拜訪簡單喝杯茶就會很開心，別準備了滿桌的菜反而自己筋疲力盡，有時間就多休息，雖然自己也心知肚明奶奶那就是閒不下來的個性……同一時間，Sonja 正好對扮家家酒十分著迷，那種小女生都喜愛的烹飪遊戲；我教她「炒蘿蔔炒蘿蔔切切切……」的繞口令同時也在她手臂上比劃來比劃去，她握緊著鍋鏟，呵呵地笑好開心。

　　猜想地球上某個神祕角落肯定藏著一個規模極度龐大的失物招領中心。裡邊那台巨大的電腦計算機，計算著每一秒鐘這世界上的什麼東西正一點一滴地失去，而精準的程式設計加上遍佈全球甚至南北兩極的物流基地，立刻就在另外某處以幾乎同步的時間巧妙地給它補回去。

　　電話另一端好友的聲音顯得含糊不清，原來牙醫才剛拔了智齒要他回家喝水多休息，身後 Anja 哄著 Sonja，正試圖察看那剛冒出新芽的後排臼齒是否終於長齊……生命故事裡諸如此

類的算術題經常曖昧地讓人摸不著頭緒，演算時盡在料理這種「註定的失去」與「第一次的驚喜」，最後的答案很可能就是關於這趟大旅行的祕密。至於「一加一等於一」，會不會就是那神祕失物招領中心入口的通關密語？

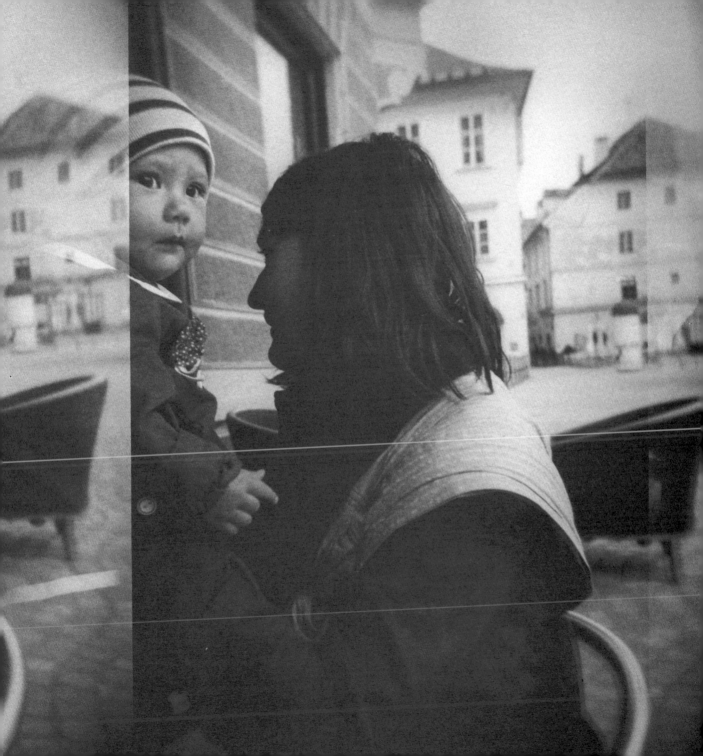

斯洛維尼亞
Slovenia

盧比安娜
Ljubljana

二〇一二月十日
2012

1826 年法國人約瑟夫・尼埃普斯（Joseph Nicéphore Niépce）以至少八小時的曝光時間，拍下了從自家農莊屋頂望見的大自然光影，這張名為「View from the Window at Le Gras」是攝影史上的第一張照片，也被 2003 年的《生活》（*LIFE*）雜誌評選為「改變世界的一百幅攝影作品」。

時間，並沒有像人們所抱怨的那樣緩慢或者拖延。1833 年首部電話問世立刻讓人們驚艷，當時的尼埃普斯一定難以想像，一百八十六年後就在同一個星球上，人們竟然以手機拍下了生活裡大部分的畫面，並透過同一個按鍵，以幾乎同步的方式立即被分享在虛擬的網路世界。

我想像尼埃普斯當時等待光線進入相機的那八個小時，一定是攝影被發明以來最迷人的一段時間。我好奇他在這段不算短的等待期間，是否來回踱步於相機後邊並暗自慶幸終於找到更快速的方式來記錄眼前的世界？是否也開心地站在那片前景由屋簷所點綴的風景旁邊，吹著口哨將自家莊園週邊，那即將被收納在瀝青感光錫板上的景緻再仔細地打量一遍……像是雕塑家那樣，在一塊石材前來回踱步繞著同樣的圈圈，讓視覺與想像力有機會擁抱每一個細節，包含優點與缺陷，同時斟酌稍後鐵鎚落下時的力道，作品可能的模樣及成品未來將與周遭環境的連結。

1826 年的相機沒有液晶螢幕顯示方才拍到的畫面，甚至沒有快門鈕，更沒有隨拍隨分享的按鍵，但攝影的樂趣卻是那樣單純而且直接。當時的攝影師深諳耐心是與時間對話的入場券，費時的等待也意味著有充分的時間將那片風景在腦海裡反覆組合然後重新拆解。

然而現代人勢必無法理解居然有人需要八個小時來拍攝一張照片，網路虛擬社群的互動是那樣熱烈甚至對真實的存在構成十足的威脅。世界的變化太快，相機後邊的我們顯然比一百多年前的尼埃普斯需要更多的時間，一秒能拍攝七張照片的新型相機不會讓眼前的一切變得更容易理解，相形之下，尼埃普斯先生與那個年代那種「落伍的」緩慢與悠閒，教人格外想念。

201

202

人們總是喜歡收到來自遠方的明信片。正面通常是某座城市迷人的風景，而夕陽海灘與歐洲古堡的背面是家人與好友們遠自世界彼端的思念，那輕薄的卡片以牽掛來書寫，郵票下黏貼著想念，輾轉經過不同國籍、手掌溫度大小不一的郵差們接力傳遞，飄洋過海悄悄溜進早在遠方等待的信箱。

自己的每張照片都是一張明信片，並非那種風光明媚、那些很「甜」的畫面，但相機後邊的深呼吸、快門每次不經意的眨眼都讓我瞥見那個文字無法描述的世界，那正是明信片上若干年後等著被寄給自己的畫面，當下的世界眼前最重要的事件。

再過幾天便是 Sonja 加入我們之後的第二個平安夜。挑了這張明信片來紀念去年感觸格外深刻的聖誕節。

生平第一次抱著自己的小 Baby，細數著貓咪腳印在外邊雪地上的連線，一種踏實且篤定的暖意在心底不斷湧現；小心翼翼從零學起，額頭上的汗珠是努力揣摩的證據，雪片穿越樹梢的韻律與妳熟睡時安穩的呼吸正溫柔地呼應，平安夜的聖誕歌曲從此更有了截然不同的意境。

這張從夏天海邊寄來的聖誕卡片，新手爸爸衷心盼望天天都是平安夜。妳試圖找出地心引力的起點，妳像海綿一樣吸收著新的語句與字彙，看妳正以驚人的速度長大，我們每天就像是在聖誕樹下有拆不完的禮物那樣，開心地發掘各種驚喜被珍藏在妳的笑靨。願妳健康開心，勇敢並真誠地面對自己與眼前的世界。

很快，妳就會開始煩惱究竟哪些行李應該被放進妳的行囊，然後在餐桌上用撒嬌的語氣帶

著莫名的決心提到妳將前往遠方旅行的計畫。很好奇那第一張明信片妳將會挑選什麼樣的風景寄回家……薄薄的一張卡片輾轉經手不同國籍、手掌大小溫度不一的郵差們各自沾有油墨的手掌，也許途中經過你爸爸與媽媽的家鄉，輕巧地滑進我們家門口那標記著思念的信箱。

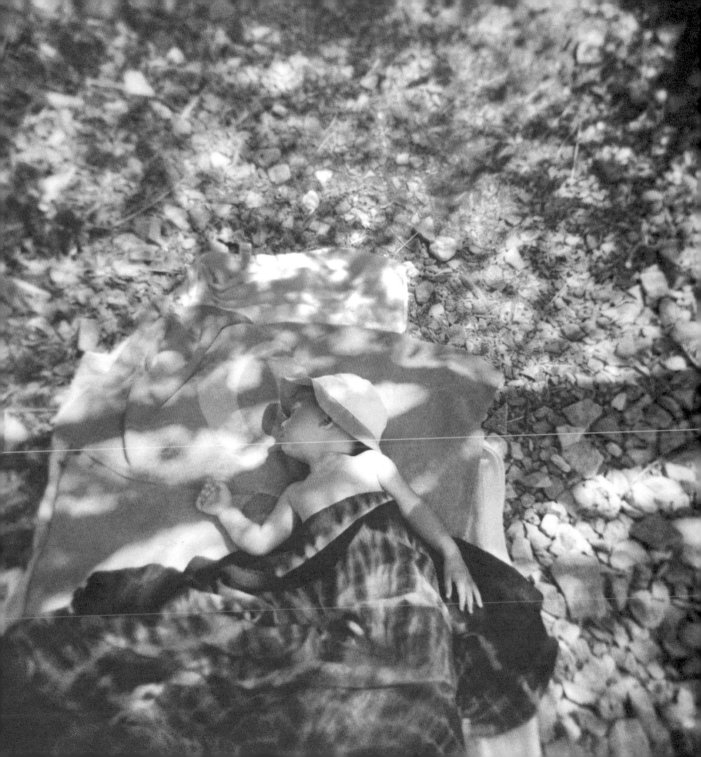

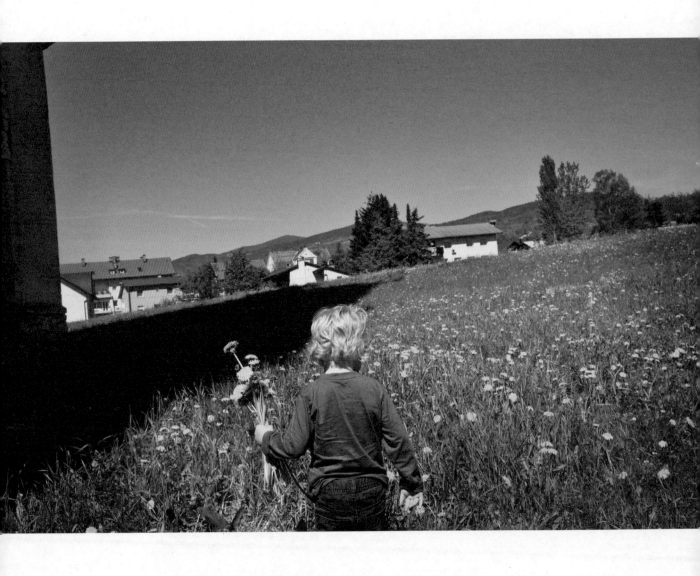

斯洛維尼亞
Slovenia

盧比安娜
Ljubljana

多年前在自己年少的青澀日記裡便暗自決定，一年十二個月，有些月份用顏色標記，另一些則透過某個象徵物件，像密碼那樣作為暗示的連結：十月就像雙十國慶那般紅艷，而透明如一月，充滿想像空間，二月則是個抽屜，我將新年紅包與玩具都藏在裡邊。記得當時這隨性的設計，讓自己在仰望周遭大人世界裡那嚴肅的空氣時總有種竊喜的清新。按照當時簡單的邏輯，十二月還來不及用「透明的──抽屜」那樣複雜的連結來作為暗語，僅以拘謹的筆跡與莫名的直覺用「大草原……」來標記；多年後搬來歐洲才驚覺當年日記裡十二月那片大草原後邊的那些「點點點」似乎搶先預言了日後將在歐洲大陸渡過的冬天，那些草原上的白雪點點。

聖誕節這個最古老的節日就在十二月，歐洲街頭正下著大雪，路燈下我細數著那些才剛被照亮、馬上便被遺忘在街角的雪片。一年將盡，你驚覺那些究竟從哪裡飛來，那源源不斷如雪片般湧現的時間，在那「未來」出現之前與「過去」消失之間的界線，遠超過人類的視覺經驗……突然想起那片屬於十二月的草原，站在草原中央我細數著那些平時鮮少見面，打從心底珍惜的那些臉，一陣風吹來了期待、思念、成長的喜悅，以及擦身而過那份不捨的無法避免，形成一種寂靜，讓自己被包圍在即將成型的「某種新的裡面」。

人們通常對於「未來」尚未到來的理解是否過於一廂情願？未來，很可能其實早已住在我們身體裡邊，隔著那片寂靜的草原遙望著過去那古老的世界，耐心地等待脫隊的好奇心，一同釐清未來其實從未缺席的誤解……

十二月十四日
2012

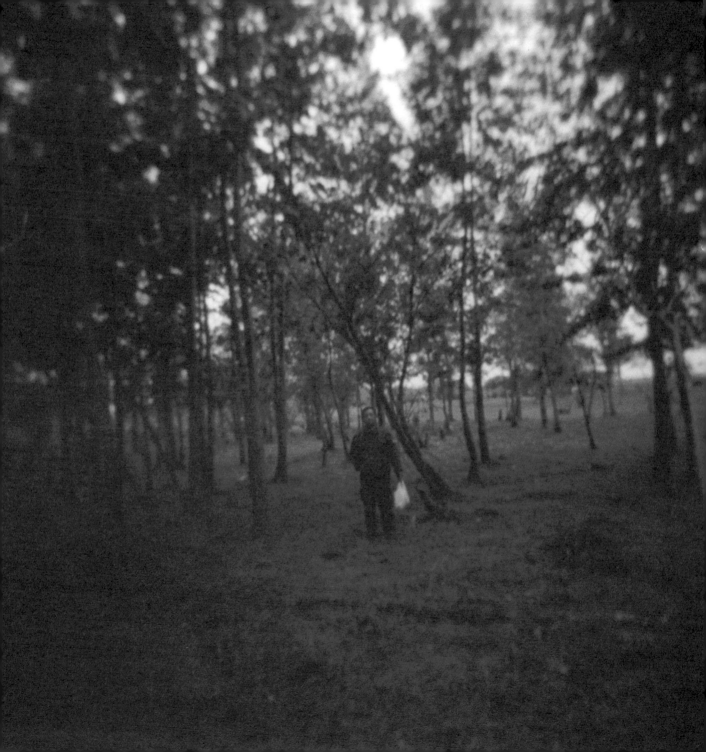

邊境的
森林
與
身旁的
海洋

對島國的居民們而言,「邊界」時常暗示著某種浪漫的想像。

出國時的交通工具總是飛機,讓國內海關蓋上出境戳章,下了飛機眼前便是人家的機場;搬來歐洲之前從未見識過國土交界處的邊境檢查,更別提以步行的方式「走進」一個國家。對於邊境的好奇,因為資訊的缺乏所產生的各種想像,讓島上跨年的慶祝總是比別人盛大,不自覺想要加倍歡樂的音量,讓海洋盡頭遙遠的鄰居們都清楚地聽見,就算越過「時間的邊境」時,我們也會如此開心而且瀟灑,101的煙火不總是那樣誇張?彷彿末日世界的大爆炸,在主持人高亢嗓音的帶領下,倒數計時搭配樂團演唱,煙火在島嶼上空閃亮,島上的居民們,選擇以狂歡的嘉年華來穿越時間的邊境與歲月交界處的惆悵,暫且忘卻我們的四週其實是一望無際的海洋……人們亢奮的腳步還分別跨在那兩個顯得不太真實的磁場,就像是剛出機場,突然發現夏天歐洲晚上八點太陽還慵懶地躺在山腰上,手錶上遠在台北的時間此刻正神遊在凌晨兩點的夢鄉,那些宿醉、時差、喧鬧的聲響,很可能需要另外一個三百六十五天來消化。

熱烈慶祝的意思是只挑漂亮的部分來欣賞,但事實上,邊境一帶從來不像市區那般高調喧譁,是這些年旅行時的印象。歐陸的邊境通常是茂密的森林,約莫兩公里的中立地帶鮮少住有人家,越過邊境時沒有煙火轟隆的聲響,更沒有流行歌手助唱。邊境總是散發著一種很神祕的高雅,在一旁目送旅人心中那些難以割捨的牽掛。

在邊境你經常看見身著兩種不同制服的警察,站名的標記至少也有兩種語言,甚至連乘客們的笑容都不大一樣,但火車的移動終究只有一個方向。每班歐陸的火車在邊境車站通常會

停靠十五分鐘以上，體貼的安排，讓旅客們有充裕的時間在那道別，穿越與抵達的心情轉換上，能找到更篤定的看法，用調整過後的心情來期待下一段旅程窗外風景的變化。

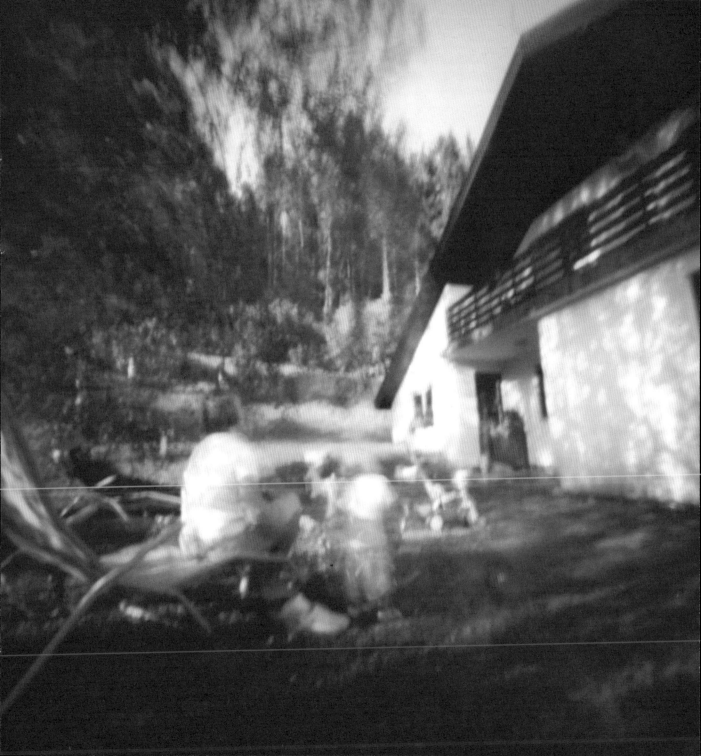

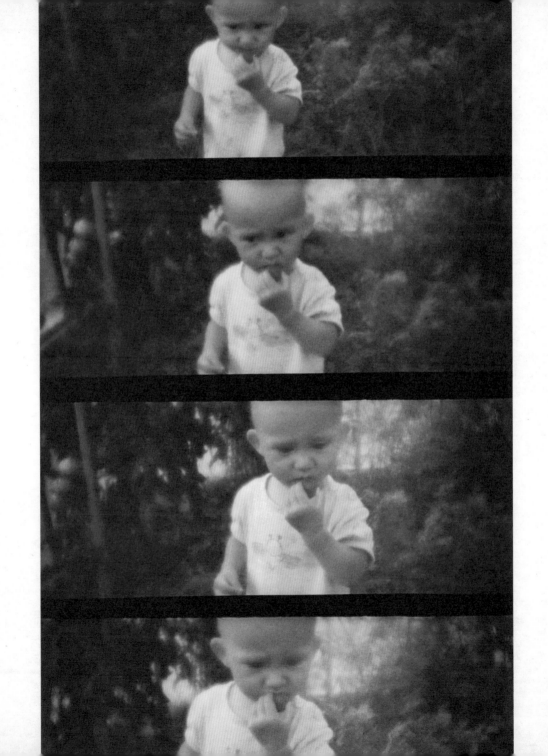

斯洛維尼亞
Slovenia

盧比安娜
Ljubljana

十二月三十一日
2012

　　2012 年的最後一天，正在準備明年即將發表在副刊上的第一篇文章。底片的分格畫面是當時一歲半的 Sonja，在菜園品嘗鮮摘番茄時專心的模樣。還記得當時隔著觀景窗想像，很快，就在 Sonja 學會說「番茄」這兩個字的當下，究竟她會如何將番茄在味蕾上的味道與番茄的字音在口腔肌肉運動並從喉嚨出聲之前進行正確的聯想？整理著她從小嬰兒變成小女生這段期間的影像，告訴自己，今年 New Year's resolution 的關鍵字應該就是「品嘗」。另外一個三百六十五天就要輪流在眼前出場，期許自己要像 Sonja 那樣，以最純真的勇氣，那樂此不疲的傻勁，認真去品嘗現實世界舞台上的真實與虛假。

　　人們常抱怨生活的節奏太快，不夠時間讓細膩的情感慢慢醞釀，好多心底話還來不及分享……新年的腳步也絲毫沒有減緩的跡象，寫到這裡才驚訝地發現，此刻正在甜蜜夢鄉品嘗番茄的寶貝女兒也以那趕進度的方式在長大。無論如何，世界的運轉，就算地球上僅存的一顆電池都耗盡它依舊照常，Sonja 踩著新學會的旋轉舞步在客廳中央替自己的人生暖場，我拿著相機喀擦喀擦，齒輪轉動著那三十六張以不同表情標記的珍藏，像是某種密碼。每天有那麼多想要珍惜的影像接力在眼前轉場，於轉瞬間蒸發，確實需要時間消化。我不會唱歌，無法透過音階的循環或和弦的變化來表達這興奮的狂喜伴隨著些許惆悵，好在還有文字與影像，讓我有機會像是按下遙控器上的暫停鍵那樣，持續地書寫，閉上眼睛來品嘗，放慢腳步收集各種看似不起眼的聯想——試著想像關於眼前這個過度轉動的世界，它過往的宿命與未來可能的長相。

搬來斯洛維尼亞之後才發現，國中地理課曾提到的喀斯特石灰岩地形，原來是以斯國西南部那延伸至義大利東北的喀斯特區（Kras）來命名。盛產石灰岩的喀斯特區除了典型的石灰岩地景外，遍佈全國超過八千個以上長度大小不等的石灰岩洞穴更是國內外遊客們的最愛，最著名的波斯托那鐘乳石洞（Postojna Cave）便長達二十一公里，地底保存了兩百萬年來大自然鬼斧神工的證據。

更有趣的是在這種喀斯特地形裡，同一條河同時有著三、四種不同的名稱也不足為奇，正因為石灰岩層容易被侵蝕的特性，流經地表或地下的河流時常改道轉移陣地就這樣由地表憑空消失接著隱入附近地底的洞穴裡，侵蝕作用始終持續，再從數公里外「突然」竄出地表繼續前進；附近居民基於溝通的便利於是給她（斯洛維尼亞語的河流是陰性）起了新的名，有些忙著探尋她究竟來自哪裡，另一群居民則議論紛紛好奇下一段的旅行河流又將往何處推進。

這裡的大自然正上演著如此精彩的定幕劇（A repertory theatre），這不也是關於創作靈感的隱喻？

捉摸不定，沒有確切的規則可循，眾人忐忑地追尋他的腳印（「靈感」一字在斯洛維尼亞語裡屬於陽性），轉眼間卻悄悄蒸發雲淡風輕，再度現身時或許還會帶來難題，更多時候是美麗的驚喜。

縱使溶蝕作用所生成的地下河頓時間讓人們口中的「靈感」有了最具象的形體，甚至是某種（曾經）在場的證明，但那些喀斯特地形的石灰岩洞裡，那些經過數百萬年還始終持續探索著

各種可能性的風景卻似乎更讓人著迷。

　　執迷於靈感的人們言談之中鮮少提及「耐心」，而幽暗的岩洞裡鐘乳石用一百萬年來累積一公分的那種固執與韌性卻精彩地詮釋了關於百年孤寂種種詩意的可能性，彷彿每一滴水滴的聲響都悄悄地拉近了人類與無限延伸的時間裡那個永恆的聯繫。

　　相較於等待驚喜時那興奮與刺激的心情，我更佩服晦暗中那低調的耐性與執著的累積。

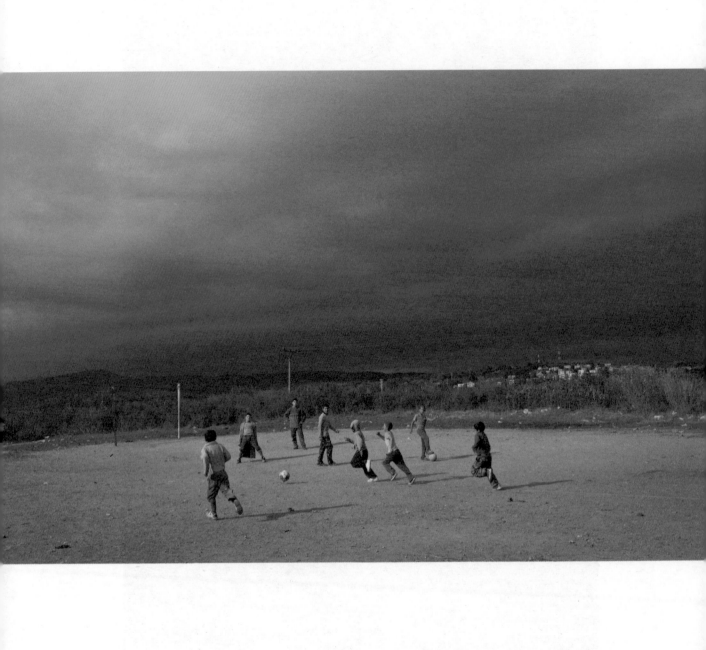

斯洛維尼亞
Slovenia

斯洛文‧格拉代茨
Slovenj Gradec

攝影除了講究光影之外，最難拿捏的是距離。

無關鏡頭的焦距，我指的不是 28 釐米或者 135 釐米，而是腳步與故事之間的遠近。

有時隔著遙遠的距離，但好奇的心卻如此熱切地貼緊；又有時候拍攝的故事與對象明明就在眼前觸手可及，但你驚覺彼此距離卻如此遙遠，像是從地球遙望火星。

那天我在斯洛伐克東部大城科西策（Košice），拍攝吉普賽貧民窟裡一場沒有球門的足球練習，大雨前天空的雲層正堆疊著戲劇性的光影，那像是記憶中的場景，孩子們是那樣地開心。通常拍攝時鮮少這樣刻意保持距離，但擔心若是靠太近，我可能不會發現除了眼前那塊凹凸不平的石子地，包含山頂上正向遠方無限延伸的山陵與那片沒有邊際的雲，其實才是這座臨時球場實際的面積，也難怪縱使沒有球門，孩子們還是那麼盡興。

彷彿瞥見自己在那個年紀沒有體驗過的奔放與開心。明明是遠景，但孩子們臉龐上的愜意與球場裡自由的空氣卻如特寫那般鉅細靡遺。透過鏡頭，我發現藏在球場底下被塵土給覆蓋的祕密，自己某個早已顯得遙遠的心情，突然間被孩子們高分貝的噪音給喚醒……

我看得出神，以至於腳步始終忘記靠近，也許這就是攝影那體貼的同理心，那些還來不及釐清的思緒，可以暫時先保留在一張照片裡。

2013
一月八日

　　想必每個人都曾經歷過那片刻的神奇——

　　當你站在窗邊試著感受眼前的風景，透過玻璃的反射，頓時間你清楚地看見自己臉上那一對攝影師好奇的雙眼。

　　或許人們尚未發現，相機觀景窗那方形的設計，其實是以駐足於窗前欣賞風景時那詩意的心境作為靈感的原型。隔著玻璃我們扭動調整著身軀，有時候手會扶著眼鏡，想要替某個模糊找到失散已久的清晰；企圖理解那四角框框所裁切出的一片風景，那鄉愁般親切的神祕，究竟如何用它那溫柔的嗓音，不斷地召喚著我們與生俱來的好奇。

　　在窗前欣賞風景總是愜意，若要拿起相機面對同一片風景或人群，按下快門與其建立起更親密的關係似乎卻是讓許多人困擾的難題，有時可能是技術，但經常是那莫名的猶豫甚至恐懼。試想，在窗邊一但決定放下窗簾，我們便輕易地與外邊的世界失去了聯繫，而相機快門清脆的聲響之所以會引起眼前路人的注意，彷彿更是刻意安排好的提醒：或許正因為當初發明相機的人，按耐不住自己在那窗邊只是個旁觀者的孤寂，喀擦一聲那跨越寂靜的輕咳嗓音，讓相機兩邊都意識到拍攝的進行，提醒我們說故事的人得讓自己也走進故事裡，別過度沈浸於窗戶後邊的安逸。

　　快門的聲音是好奇心跳躍的頻率，是那扇窗渴望被打開的聲音。

要將馬變成綿羊其實很容易，只消將牠留在雪地裡過夜。至於在雪堆裡播種，這也有機會實現，前提是你要相信，並願意捨棄成人世界裡那些顯得過於實際或者懶惰的偏見。

一歲九個月又二十五天，Sonja 的加入，讓自己每一天都有機會嘗試透過全新的觀點，例如蹲下來用與她身高平行的視線來重新體會眼前的世界，好想知道她口中那些大象、長頸鹿與企鵝朋友們，究竟躲在哪些傢俱後邊⋯⋯

觀察自己女兒成長的心情就像是看著眼前歐洲的大雪。白雪那樣輕易地覆蓋了土地上所有的成見，事物有了新的形狀，更單純也更直接；當然你也必須要更早起，因為大雪總會耽誤你上班的時間。在窗邊望著大雪紛飛的田野，以及更多的雪，每一片白色的色塊都暗示著那最原始的純潔，那麼多的故事靜靜地等候在那裡，等著被重新理解，在新的空白頁上書寫。

究竟一匹馬是如何變成一隻綿羊就在那一夕之間，這還有待科學家們繼續研究反覆實驗，但這個世界還有太多太多的驚喜正等著被好奇的眼睛所發掘，下回我們再來聊聊如何將一隻綿羊變回一匹馬，並馳騁在那片屬於想像力的曠野。

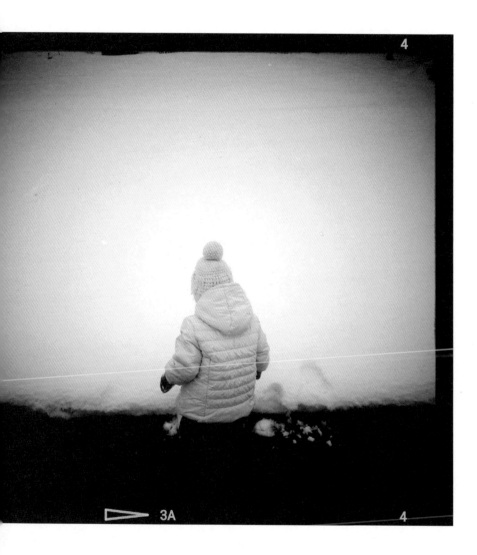

斯洛維尼亞
Slovenia

盧比安娜
Ljubljana

2013 年四月三十號，Sonja 兩歲的生日。短短兩年內她經歷了兩次歐陸冬季的雪景，三趟各 9230 公里從斯洛維尼亞回台灣的飛行，電視新聞轉播了英國皇室的婚禮與新任教宗的選舉，她的腳印也分別留在亞德里亞海岸與太平洋的沙灘⋯⋯

翻閱著自己的「爸爸日記」，裡頭記錄著十年前隻身搬來歐洲之際，那些當初想都沒想過劇情。持續以影像記錄女兒成長的點滴，心想她是否會記得這兩年眼前世界的風景，其實更擔心自己有一天會忘記。根據專家研究的資料統計，人腦第一個可觸及的回憶大約發生在三歲半左右的年紀，大腦主宰記憶與空間定位的「海馬體」（Hippocampus）在那個階段已能成熟地處理，更有趣的發現顯示，當人們上了年紀，那阿茲海默症所引發的失憶，也就是因為大腦中的海馬體率先受到波及。

每每念及那些曾經或者註定要在記憶黑洞邊緣徘徊的記憶（或者該稱為「準」記憶？），心底更加倍篤定想要將那些逐格影像的累積給緊緊握在手心。台北家中的相本裡，看見自己小時候爸爸也曾經嘗試過同樣的努力，當時是否也是類似的心情？ 看著小孩的成長，像是欣賞一片純淨無邊際的風景，記憶深邃之處那浮光掠影的美麗。

依稀記得（或許）兩歲那年的冬季，爸媽開車帶我到合歡山頂賞雪景，隱約我好像還記得車窗上的那片霧氣，前座有說有笑的聲音，縱使細節早已忘記，就在這些片刻，記憶的窗簾被往日的微風撩起，讓你有機會瞄一眼裡邊早已顯得朦朧的風景，直覺告訴我，那是童年最開心的回憶之一。

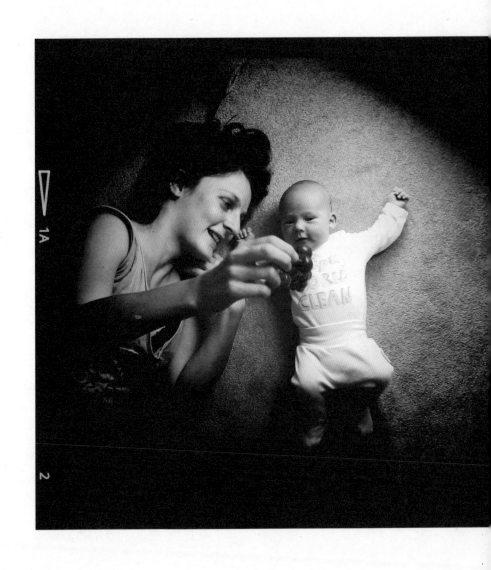

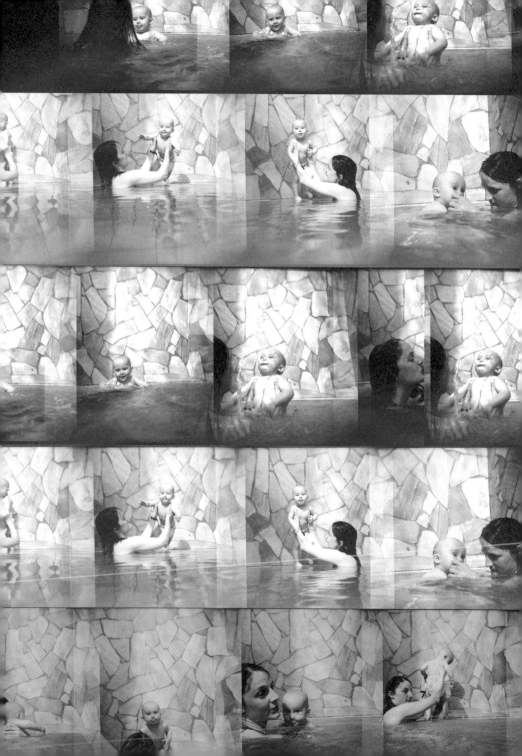

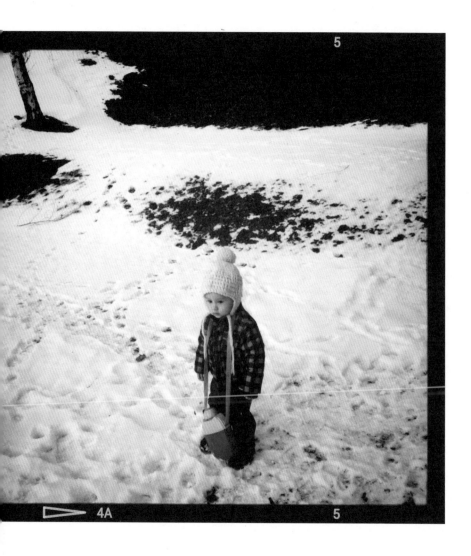

大人們看見牆上的塗鴉，會想到檢舉電話；對孩子們而言那隻鹿只是靜靜地倚在牆上，或者一匹長了角的馬。在大人的眼中，地上的塗鴉是停車時得謹慎拿捏的測量，輪胎最好別壓在線上；但孩子發現地上的塗鴉，心想竟也有人像她一樣，喜歡拿著畫筆盡情揮灑，規模之大更讓她驚訝，一定要踩一下感受那觸感與重量。

所謂的成長是否也同時意味著想像力的退化？

人們經常談論成就或者智商，成績單和履歷表上也沒有人在乎你對於眼前甚至未來世界的想像，學校裡那些第一名的獎狀，不都也頒發給那些收集到最多標準答案的小小贏家……

Sonja 正以最純真最漫無邊際的想像與周遭的世界對話，那雙好奇的眼睛不間斷地替這個古老的世界找到新的形狀，大人們那有限的語彙無法命名的想法。在一旁靜靜看著她的探索是種享受，像是欣賞早春田野裡盛開的花兒那樣，仔細一看，每片花瓣都有各自獨特的長相，都從不同角度面對著太陽。

她踩著輕快的腳步穿過停車場，每個停車格裡的風景，都讓 Sonja 臉上的表情顯得不大一樣。試著跟上她隨性的步伐，看著吸引她視線那同樣的方向，於是我理解想像力不會在那些是非題裡找到解答，若多一點耐性，學著享受天馬行空的想像，眼前的世界，空氣的味道是否會很不一樣？

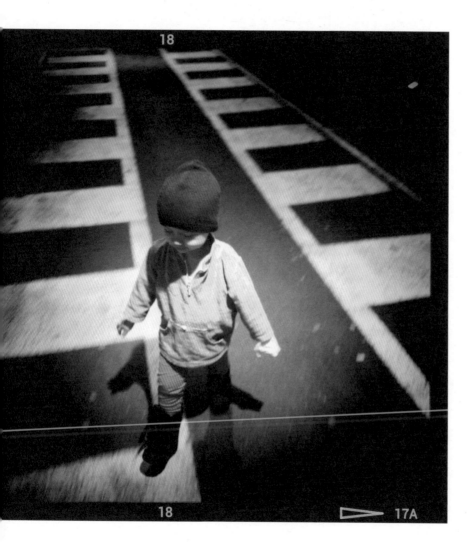

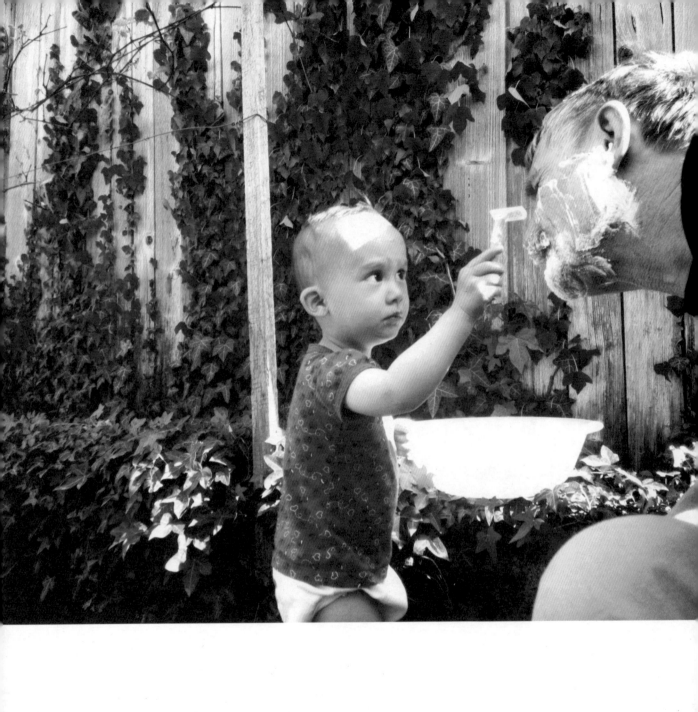

When the child was a child,

it didn't know that it was a child,

everything was soulful,

and all souls were one.

When the child was a child,

it had no opinion about anything,

had no habits,

it often sat cross-legged,

took off running,

had a cowlick in its hair,

and made no faces when photographed...

—— *Lied Vom Kindsein*
by Peter Handke

當孩子還是個孩子，

她並不知道自己是個孩子，

相信萬物皆有靈魂，

所有的靈魂她也都一視同仁。

當孩子還是個孩子，

她對事物沒有任何的成見，

沒有特定的習慣，

坐著時常交叉著雙腿，

想到什麼就突然跑出去，

額前一絡蓬亂的頭髮醒目搶眼，

拍照時從不會刻意擺出做作的表情……

——〈童年之歌〉
彼得・漢德克

246
/
247

第一次看德國導演溫德斯（Wim Wenders）的電影作品《慾望之翼》（Wings of Desire）時，便被畫外音裡，奧地利詩人彼得‧漢德克那充滿磁性的嗓音與溫柔的詩句所深深吸引。當時年紀輕，只能透過想像來懷念，那首童年之歌的描述裡，很久以前便從自己破了洞的口袋裡憑空消失的赤子之心。

一直到自己當了爸爸，兩歲的 Sonja 某天晚上突然從夢裡帶著她那種會讓人徹底融化的微笑甦醒，揉著雙眼與我分享她想要「休息一下」然後再「繼續」做夢的心情，會心一笑之際，我於是開始理解：每個孩子都是用另外一種文字書寫而成的詩集，渾然天成的韻律不帶有一絲絲的矯情或刻意的用力，每次翻頁都是驚喜，每個的逗點都教人意猶未竟。

在大人們的相片裡，通常你看到刻意的鬼臉或者有點尷尬的淘氣表情，那些比著「YA」的手勢顯得十足孩子氣，但仔細翻閱父母們那些記錄自己子女成長的影像日記，嬌小的身軀，眼神卻散發出那超乎實際年齡的專注與篤定；兩者的反差不只呈現出對照組的趣味性，更隱藏著耐人尋味的訊息──彷彿童年時期的新鮮空氣經常在那顯得老練的成人世界裡提醒人們關於那最原始的熱情與好奇，或者鏡子兩邊那左右相反的理性與感性，彼此間那微妙的距離……

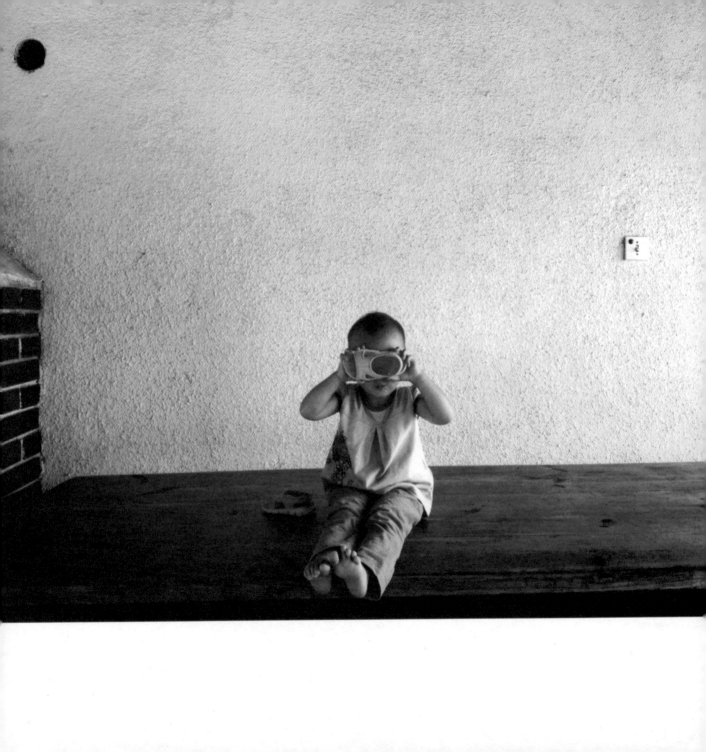

誰說拍照一定得用相機？

Sonja 手拿著涼鞋，替我們示範了最純粹的攝影樂趣。

拍照的初衷理當就是如此單純的好奇，一種淘氣的生理反應，應該就是要那樣開心。即便只是粉紅色的涼鞋，那無止境的想像力，不費吹灰之力輕易地建立起她與眼前世界的聯繫。

誰說拍照一定得用相機？

涼鞋與徠卡相機的差異似乎只剩 Logo 的字體，快門的驅動程式同樣都是對於眼前故事的渴望，那充滿好奇的赤子之心。

我大膽地預測——「涼鞋相機」將會是下個世紀讓眾人眼睛都為之一亮的攝影發明。

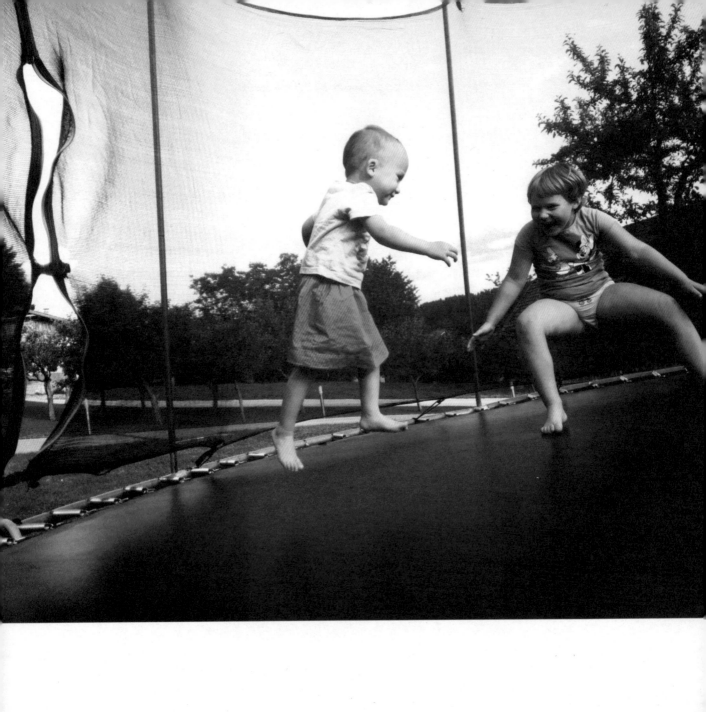

斯洛維尼亞
Slovenia

盧比安娜
Ljubljana

攝影不只是在收集新的故事。

　　許多時候，觀景窗所裁切的風景，動作或者時間的凝結與流逝更經常讓攝影者對於記憶裡那片起了霧的景緻，某段即將被遺忘的故事有了更深一層的認識。

　　完全出乎意料之外，十年來遠離家鄉在歐洲收集故事的這段日子讓自己最驚喜的是，某一天竟然透過拍攝女兒在彈簧墊上屢試不爽的笑聲，我突然理解為何當時毅然決然選擇離開原本劇本裡那個早已替自己安排妥當的位置，更清楚地看見，十年前那股莫名的勇氣與傻勁，她可能的樣貌與最傳神的姿勢。

　　能夠脫離地心引力與重力的束縛是多麼開心的一件事，就算一輩子只經歷過一次。

　　搬到歐洲之前，星期一到星期五我睡在辦公室，有時忙著準備隔天廣告影片的拍攝，有時因為一週連續剪接至凌晨；那時的我二十五歲，對於眼前的世界遲遲沒有機會認真去認識。十年後，聽著彈簧墊上幾個月前才學會走路的女兒如此開懷的笑聲，頓時間我開始理解當初自己二十五歲時的心事：原來，世界上還有許多比學會走路更重要的事，如何保持輕盈，試著騰空同時面帶微笑，隔著一段距離重新檢視當初剛踏出第一步時的位置，照片裡孩子認真且開心的眼神，是最美好的提示。

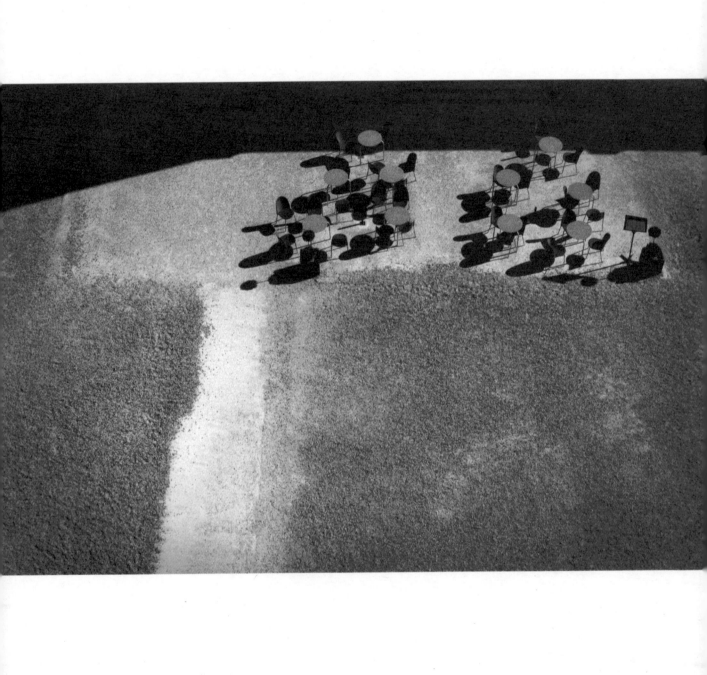

他們一出生就被就被放進一個框框裡；回家後住進一個框框裡；他們靠著勾選框框學習功課；去一個叫做「工作」的框框裡上班；坐在一格一格的小框框裡；他們開著一個框框去雜貨店買放在框框裡的食物；去框框般的健身房坐在一個框框裡；他們愛談思考要「跳出框框」；死後被放進一個框框。一切都是框框，符合歐幾里德原理的平整框框……

—— *The Bed of Procrustes* by Nassim Nicholas Taleb

可曾試想過，咖啡館裡的小桌子為何多為圓形？杯子與碟子的設計通常不也是將一個圓輕巧地安置在另一個圓形裡？若試著將這些杯碟的造型與咖啡館裡那些顯得放鬆盡興或者一邊攪拌著咖啡奶精一面搜尋著某種答案的深沈表情聯想在一起，難道不是某個帶著暗示的神祕訊息？咖啡館就是如此奇特的場域，日常生活裡重要的儀式在這裡進行，人們熟練地將自己生活在那些「框框」裡的百感交集，那些沉甸甸的重力隱藏在濃郁的咖啡香裡。我舉雙手同意，咖啡杯最好還是別挑方形的設計，不然會是個掃興的提醒。

搬到歐洲今年是第一個十年。離開台灣時，靠窗的機位讓我隔著距離彷彿望見台北爸媽房間床頭那總是溫暖的黃色光線，漸行漸遠突然消失在海岸線的雲層底邊，此時繫上安全帶的警示燈熄滅，當下決定坦率面對自己當時那十分有限的生命經驗，那些「框框」的邊際究竟會落在哪裡？而不同框框裡的那些風景，又是否需要字幕來翻譯？一轉眼十年，寶貝女兒四月底將滿兩歲，望著那俏皮的身影，我好奇人們口中的那些「圓滿」究竟該如何收集，又該如何

將那些偏見與懷疑就留在「框框」裡，讓自己有機會能與眼前的生活坦率地交心。

　　當初在捷克布拉格電影學院進修的是攝影，歐洲十年學到更多的其實是關於「設計」：如何替自己的生活找到一種最自在、最人性也最負責任的設計。然而框框與圓形的比例正是這種設計始終在料理的主題；虛線或者實心，線條的力道與材料的質地沒有標準答案更沒有必要統一規定，重點是設計時所選用的元素最好出自於真心。2003 年離開台北時，美國總統還是讓歐洲人反感的喬治布希，當時的台北也還沒有幾間「85 度 C」，坊間的便利商店尚未推出那些琳瑯滿目的公仔收集，捷運裡的乘客們仍然翻閱著報紙，沒有人在低頭玩手機，而目前時興的文創園區，當年帶我前往布拉格的班機飛越台北上空時也都還是廢墟……2010 年起定居在斯洛維尼亞的首都盧比安娜，距離台北 9261 公里，時差七個小時外加十年光陰的距離，讓我有機會更專心，不時回頭檢視當年那個也企圖在咖啡杯裡搜尋答案的自己，暗自慶幸當初憑藉一股莫名的勇氣，跳過那些框框那些等待被勾選的是非題，直接翻到試卷後邊的空白頁，就這樣，開始盡情地書寫那道屬於自己的申論題。

　　學生時代就好迷歐洲電影，2003 年起以布拉格為根據地四處旅行，透過相機觀景窗向外望去我開始收集他方生活裡的種種偶遇，眼前那群陌生人的生活裡，那些看似最不顯眼卻又透露著強烈張力的劇情，那有時欲言又止，有時暢快傾心的片刻交集，像極了某個劇本裡的謎題與那呼之欲出的證據。快門每次清脆的聲響都是一次反省，提醒自己別忘記，要持續追問我在哪裡？與眼前的世界究竟是何種關係？快門的喀擦聲也好像鋼琴上的節拍器，讓旋律顯

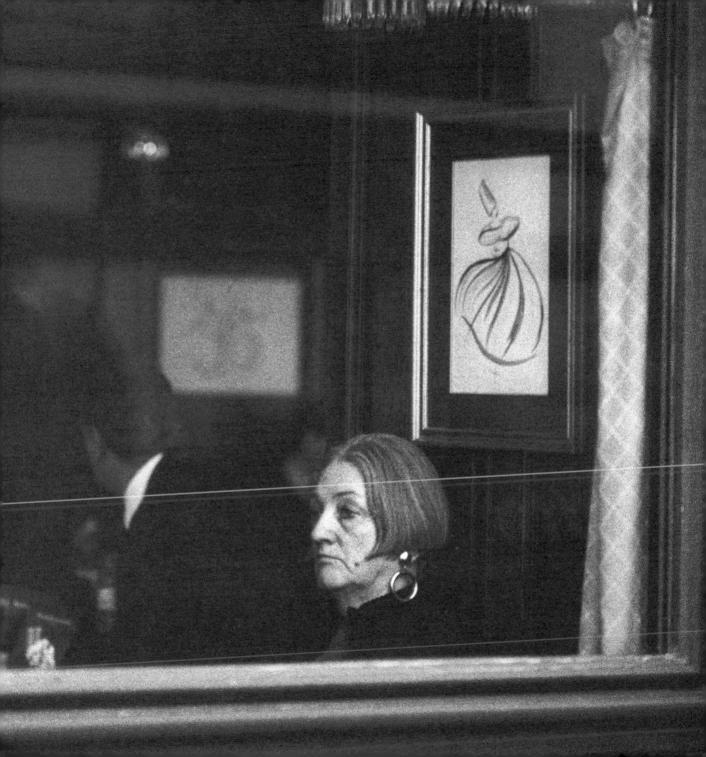

得清新，並保持對於眼前生活的熱情，攝影若真帶有某種「功能性」，我想像是某種對人體有益的咖啡因。

　　布拉格時期總是拍攝不同人物在不同環境裡的心情與處境，搬到斯洛維尼亞之後直覺應將鏡頭的好奇反轉回到自己的生活裡，逐格以影像來整理初為人父之際眼前百感交集的風景。透過相紙上那些緩緩沈澱的顆粒來梳理關於那道申論題自己所相信的邏輯；與牙牙學語的女兒一同揣摩事物的輪廓以及描述時的諸多可能性，我們更喜歡一起在白紙上塗鴉，她那隨興所至的想像力也讓框框與圓形原先那顯得刻板的差異不再顯得拘泥；我在一旁用相機勤做筆記，她呵呵的笑聲更讓眼前世界的形狀顯得更單純，也更篤定。

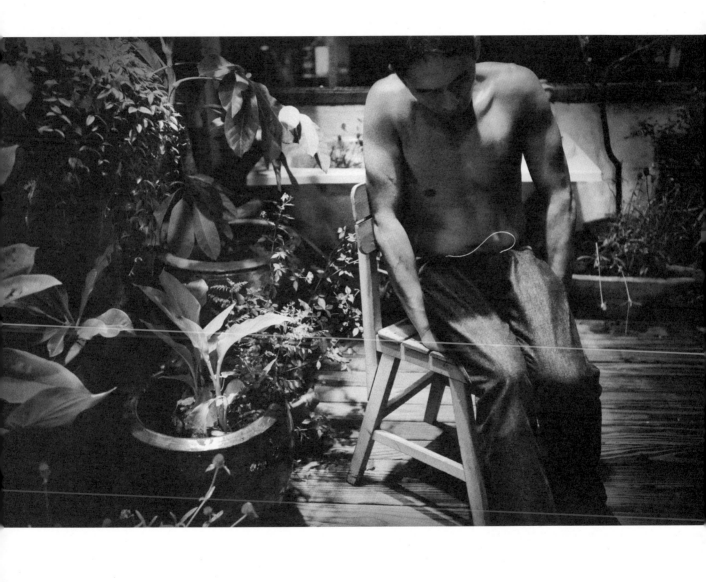

Photo Index

麥田叢書 71　要成為攝影師，你得從路走得很慢開始
To Become a Photographer, One Must First Learn to Wander

文字、攝影：張雍
Text, Photo by Simon Chang

責任編輯：林秀梅、葉品岑
封面設計、美術編輯：王志弘 wangzhihong.com
副總編輯：林秀梅
編輯總監：劉麗真
總經理：陳逸瑛
發行人：凃玉雲

本書獲文化部 102 年度原創出版企畫補助

出版：麥田出版
城邦文化事業股份有限公司
台北市中山區（100）民生東路二段 141 號 5 樓
電話：02-2500-7696　傳真：02-2500-1966
部落格：blog.pixnet.net/ryefield

發行：英屬蓋曼群島商家庭傳媒股份有限公司城邦分公司
台北市民生東路二段 141 號 11 樓
書虫客服服務專線：02-2500-7718．02-2500-7719
24 小時傳真服務：02-2500-1990．02-2500-1991
服務時間：週一至週五 09:30-12:00．13:30-17:00
郵撥帳號：1986-3813　戶名：書虫股份有限公司
讀者服務電子信箱：service@readingclub.com.tw
歡迎光臨城邦讀書花園：www.cite.com.tw

香港發行所：
城邦（香港）出版集團有限公司
香港灣仔駱克道 193 號東超商業中心 1 樓
電話：852-2508-6231　傳真：852-2578-9337
電子信箱：hkcite@biznetvigator.com

國家圖書館預行編目（Cataloging in Publication）資料

要成為攝影師，你得從路走得很慢開始。張雍文字、攝影．——初
版．——臺北市：麥田，城邦文化出版：家庭傳媒城邦分公司發行，
2013.12
　　面；　公分．——（麥田叢書；71）
ISBN 978-986-344-019-2（膠裝）

1. 攝影　2. 文集

950.7　　　　　　　　　　　　　　　　　　　　　　102023130

馬新發行所：
城邦（馬新）出版集團〔 Cite(M)Sdn. Bhd 〕
41, Jalan Radin Anum, Bandar Baru Sri Petaling,
57000 Kuala Lumpur, Malaysia.
電話：603-9057-8822　傳真：603-9057-6622
電子信箱：cite@cite.com.my

印刷：漾格科技股份有限公司
初版六刷：2018 年 4 月 10 日　ISBN：978-986-344-019-2　定價：新臺幣 480 元整